아이가 좋아하는
예쁜 그림
쉽게 그리기

한 권으로 끝내는 엄마표 그리기 수업

아이가 좋아하는
예쁜 그림
쉽게 그리기

원아영 지음

RHK
알에이치코리아

이 책 이렇게 활용하세요

그림을 그릴 때 쑥쑥 아이 두뇌가 자라요

엄마한테 그림을 그려달라고 하고 구경만 하는 아이, 그림을 그리다가도 금세 집중력을 잃고 딴짓하는 아이를 위한 책이에요. 그림 그리기에 흥미 없는 아이가 그림에 푹 빠져 몰입할 수 있도록, 아이가 좋아하는 소재를 골라 담았습니다. 하루 10분, 아이와 함께 그림을 그리며 성장을 지켜보세요.

⭐ **그림을 그려 관찰력이 자라요.**
그림을 잘 그리려면 선의 모양과 기울기, 거리 같은 걸 세심히 관찰해야 해요. 그러다 보면 아이의 관찰력이 자라납니다. 관찰력이 좋아지면서 평소엔 휙 지나치던 것도 자세히 보여요. 관찰력은 기억력과도 연관이 있답니다.

⭐ **즐거운 그림 그리기가 집중력을 키워줘요.**
아이는 자기 나이만큼 집중할 수 있어야 해요. 3세면 3분, 5세면 5분 집중력이 필요해요. 아이가 한 자리에 앉아 있기 어려워하나요? 그런 아이도 자기가 좋아하는 그림을 그릴 땐 평소보다 좀 더 집중할 수 있습니다.

⭐ **눈과 손의 협응력이 자라요.**
뇌는 반복 학습을 통해 더욱 발달하는데, 형태 그리기 연습을 하다 보면 눈과 손의 협응력이 자라나요. 내 생각대로 손끝을 섬세하게 조절할 수 있게 되지요. 또한

색칠하는 활동은 운필력도 길러줍니다. 연필을 쥐는 힘, 운필력이 약한 아이는 공부할 때 힘들어하기 때문에 어렸을 때 길러주는 게 좋아요. 그림이 운필력을 길러주는 한 가지 방법이 됩니다.

아이와 그림 그릴 때 이렇게 해보세요

아이와 그림을 그릴 때 그림을 잘 그리는 데만 집중하지 말고 다양한 확장 활동을 해보세요. 그림만 그릴 때보다 더 즐거운 시간이 됩니다.

⭐ **그림에 대해 질문하면 아이의 창의력이 자랍니다.**
아이의 집중력을 방해하지 않는 선에서 그림에 대해 질문해주세요. "무슨 그림이야?" "토끼가 뭐하고 있는 거야?" "토끼는 어떤 기분이래?" 엄마의 질문이 아이의 창의력을 자극합니다. 아이에게도 단순히 잘 그린 토끼 그림이 아닌, 스토리가 담긴 살아 있는 그림이 될 거예요.

⭐ **같은 종이에 함께 그림을 그리고 이야기를 만들어보세요.**
엄마와 같은 종이에 각각 그리고 싶은 그림을 그린 뒤, 아이와 함께 이야기를 만들어보세요. 사고력과 어휘력을 키워줄 수 있어요. 또한 아이는 알고 있는 지식과 상상력을 총동원해 흥미로운 이야기를 들려줄 거예요.

차례

Part 1.
다양한 인물 표현

기분을 다채롭게 표현해요 ···10
헤어스타일로 개성을 표현해요 ···12
반짝반짝 빛나는 눈 그리기 ···14
다양한 자세를 그려요 ···16
친구야 사랑해 ···18
신나는 등굣길 ···20
비가 오는 날 ···22
창밖을 바라보는 소녀 ···24

Part 2.
패셔니스타 그리기

귀여운 헤어 액세서리 ···28
패션의 완성은 모자 ···30
신발도 다양하게 ···32
공주님 왕관 ···34
아름다운 목걸이 ···35
반짝반짝 귀걸이 ···36
핸드백과 백팩 ···38
화장대 위 소품들 ···39
신기한 화장품 ···40

Part 3.
365일 패션 소녀

무대 위 아이돌 ···44
내 꿈은 발레리나 ···46
파티장에 가요 ···48
봄 산책 패션 ···50
여름 캠핑엔 밀짚모자 ···52
바캉스를 떠나요 ···54
가을 소녀 패션 ···56
겨울엔 털모자 ···58
피겨스케이팅 ···59
크리스마스 산타 패션 ···60
스포츠 룩 ···62
웨딩드레스 ···64

Part 4.
아름다운 동화 나라

백설공주와 일곱 난쟁이 ··· 68
신데렐라와 호박 마차 ···70
이상한 나라의 앨리스 ···72
인어공주의 바닷속 ···74
탑에 갇힌 라푼젤 ···76
피터팬과 팅커벨 ···78
빨간 모자야 어디 가니 ···80
빨강 머리 앤 ···82
왕자님과 성 ···84

Part 5.
소란스러운 상상 나라

귀여운 아기 천사 · · ·88
호호호 겨울 요정 · · ·90
나는야 꼬마 마녀 · · ·92
깜찍한 봄의 요정 · · ·94
파워 슈퍼걸 · · ·96
산타와 루돌프 · · ·98
심술쟁이 작은 악마 · · ·99
앙큼상큼 과일 나라 · · ·100
으스스 아가 유령 · · ·102
귀여운 로봇 · · ·104

Part 6.
세계의 예쁜 옷

우리나라 한복 · · ·108
하와이 훌라 스커트 · · ·110
유럽의 드레스 · · ·112
네덜란드 더치 모자 · · ·114
북극의 에스키모 · · ·116
스페인 플라멩코 드레스 · · ·118
멕시코 판초 · · ·120
인도 사리 · · ·122
베트남 아오자이 · · ·124
일본 기모노 · · ·126
중국 치파오 · · ·128

Part 7.
달콤한 디저트

달콤달콤 베이커리 · · ·132
축하할 때는 케이크 · · ·134
알록달록 캔디와 초콜릿 · · ·136
시원한 아이스크림 · · ·138
도넛과 주스 · · ·140
편의점 음료 · · ·142
맛있는 브런치 · · ·144

Part 8.
동물 친구 그리기

두 가지로 그리기 · · ·148
풀숲에는 누가 있을까? · · ·150
귀여운 물고기 · · ·152
바다 밑 친구들 · · ·154
삐요삐요 아기 새 · · ·156
펭귄의 꿈 · · ·158
강아지 · · ·160
고양이 · · ·162
상상 숲속 친구들 1 · · ·164
상상 숲속 친구들 2 · · ·166
상상 숲속 친구들 3 · · ·168
상상 숲속 친구들 4 · · ·170
나만의 숲 · · ·172
예쁜 꽃밭 만들기 · · ·174

Part 1

다양한 인물 표현

기분을 다채롭게 표현해요

싱긋! 미소~

귀여운 미소

하하하!! 크게
웃어요~

눈물이 살짝…

슬퍼… 눈물이 또르르…

엉엉엉~ 크게
소리내어
울고있어요…

흥!! 나 기분이 나빠!

나 지금 화났거든!!!

악!! 나 정말 화났어!!

왼쪽 페이지를 보고
표정을 따라 그려보세요.
다른 표정을 만들어줘도 좋아요!

헤어스타일로 개성을 표현해요

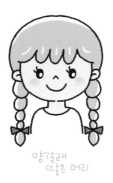

양갈래
따땋은 머리

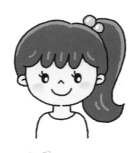

한쪽으로
높이 묶은 머리

구불구불 풍성한 머리

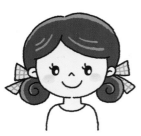

동그르르 귀엽게 묶은 머리

봉긋! 올린머리

상큼 사과머리

깔끔한 단발 머리

찰랑찰랑 긴 머리

동그르르~ 묶은 머리

《동글》동글 양쪽으로 올린 머리

발랄한 삐비침 머리

뽀글뽀글 머리

양쪽으로 묶은머리

우아한 반묶음 머리

멋쟁이 숏커트~

윤기가 좌르르~ 긴 머리

옆으로 묶은 머리

단정한 단발머리

반짝반짝 빛나는 눈 그리기

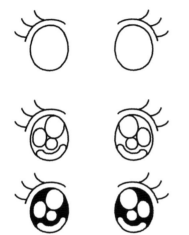

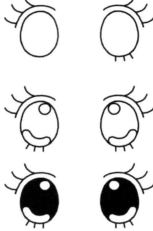

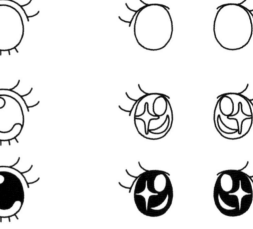

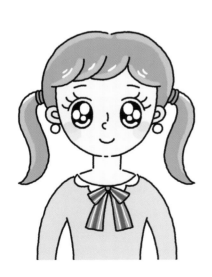

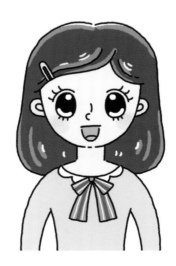

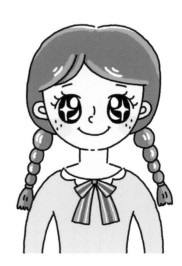

눈썹과 속눈썹,
눈동자 모양을 바꿔가며
친구들의 얼굴을 그려봐요

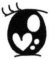
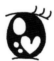
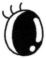

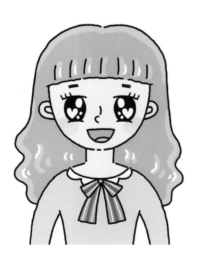
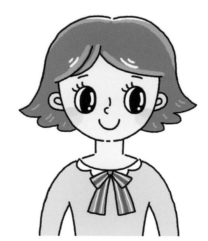
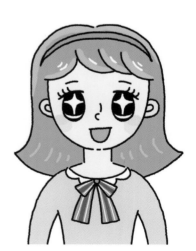

15

다양한 자세를 그려요

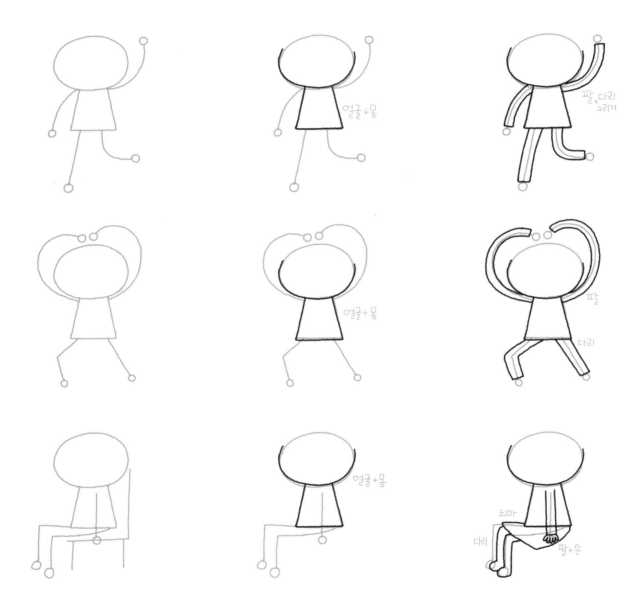

얼굴+몸

팔,다리
그리기

얼굴+몸

팔

다리

얼굴+몸

치마

다리

팔+손

16

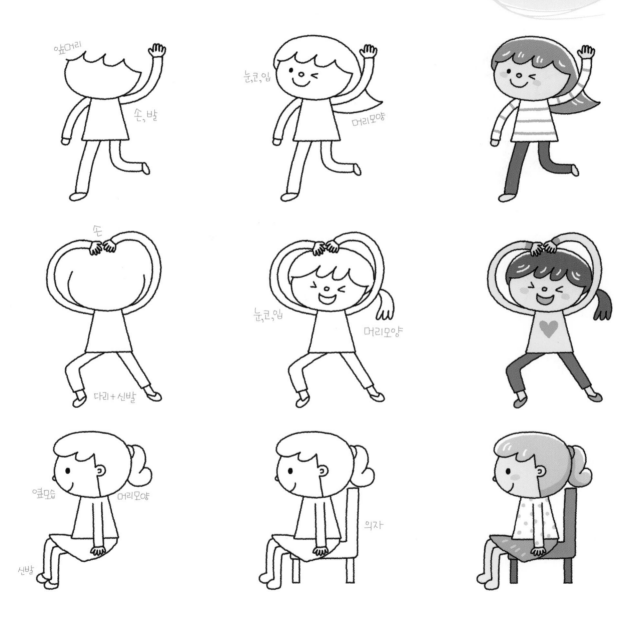

진한 재료로 그리기 전에
연필로 포즈를 살짝 그려두면
어려운 동작도 OK!

앞머리

손,발

눈,코,입

머리모양

손

다리+신발

눈,코,입

머리모양

옆모습

머리모양

신발

의자

친구야 사랑해

동그란 얼굴
앞머리

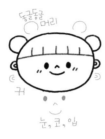

동글동글 머리
귀
눈, 코, 입

꽃무늬
원피스

팔
손

다리
신발

하트
잡은손

앞머리
눈 코
얼굴

묶은머리

치마

LOVE
다리+신발

LOVE

신나는 등굣길

교복을 그리기 어렵다면
넥타이와 치마 주름은 그리지 않아도 괜찮아요.
연습을 통해 그림 그리기가 익숙해지면
교복을 그려봐요.

앞머리
얼굴

단발머리
눈 코 입

웃옷
치마

다리
신발
팔+손

칼라
+
넥타이
치마
주름

앞머리
얼굴+귀

둥그렇게 머리를 크려요.
눈썹
눈 + 코 + 입

교복
재킷
손

다리
+
신발

칼라
+
넥타이

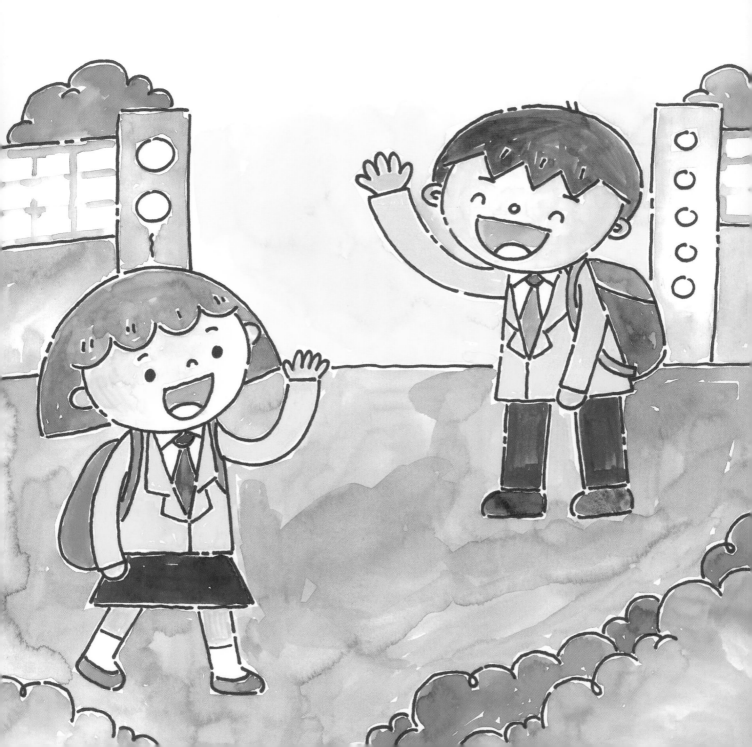

비가 오는 날

앞머리
얼굴 + 귀
눈 코 입

웃옷

손 + 발

머리
모양

우산
손잡이

우산

체크무늬
치마

다리
장화

창밖을 바라보는 소녀

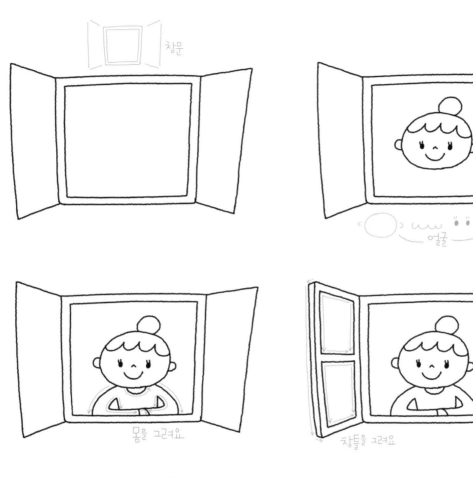

창문

얼굴

몸을 그려요

창틀을 그려요

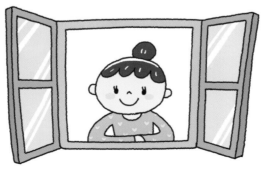

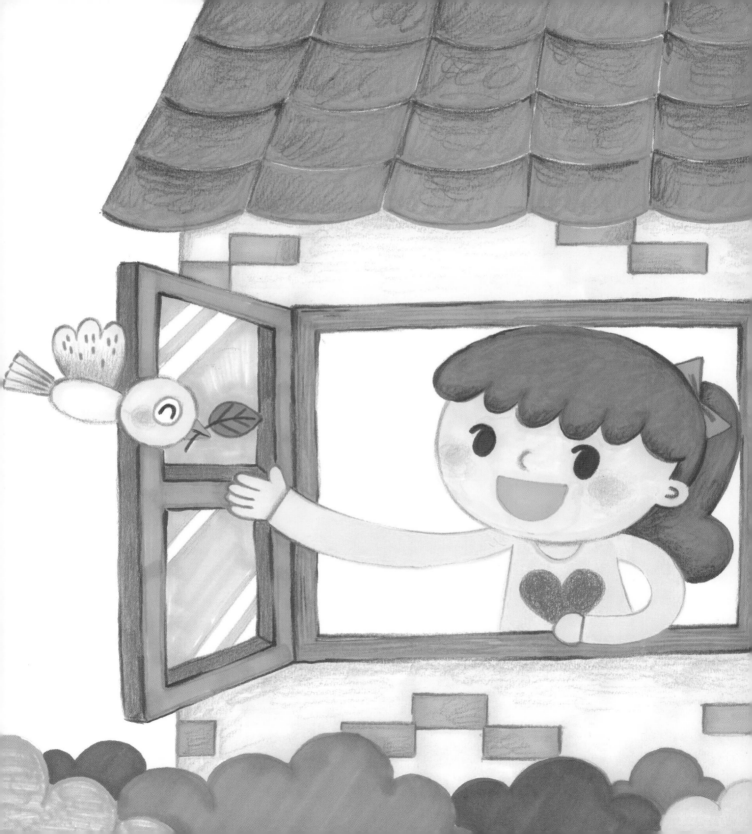

Part 2

패셔니스타 그리기

 # 구여운 헤어 액세서리

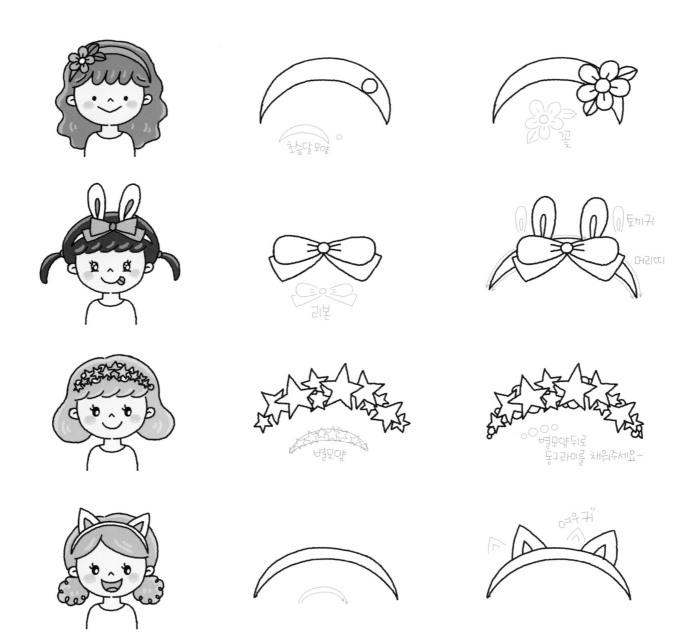

초승달 모양

꽃

리본

토끼귀

머리띠

별모양

별모양뒤로
동그라미를 채워주세요~

여우귀

리본도 다양하게 그릴 수 있어요.
나만의 예쁜 액세서리를 만들어보세요.

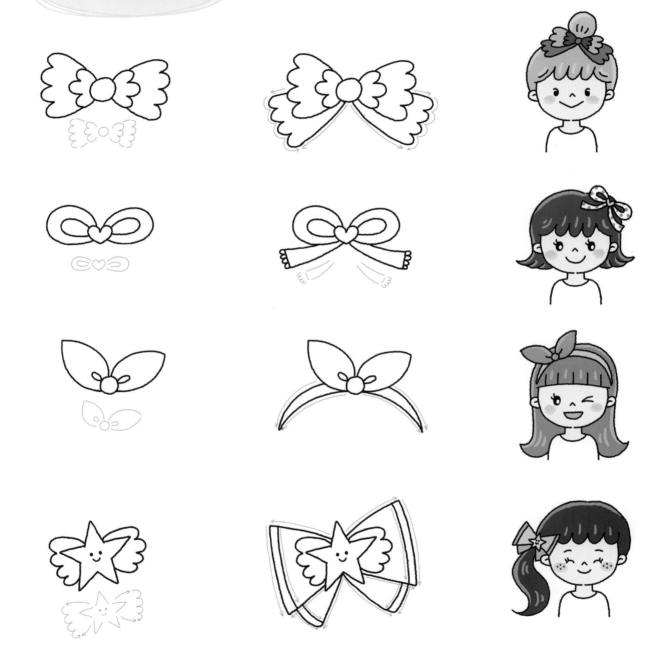

패션의 완성은 모자

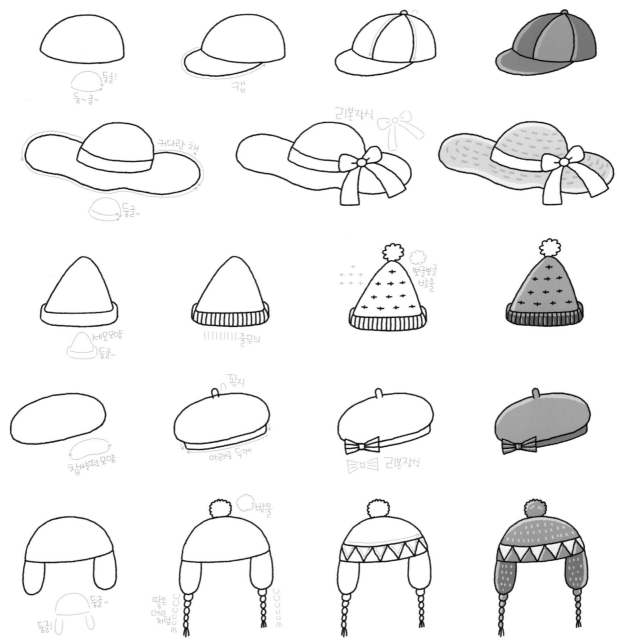

둥글!
둥~글~

캡

커다란 챙
둥글~

리본장식

세모모양
둥글~

||||||||줄무늬

뽀글뽀글
방울

찹쌀떡 모양

꼭지

아래로 두께

⊟□ 리본장식

둥글~
둥글!

방울

땋은
머리
처럼
CCCCC

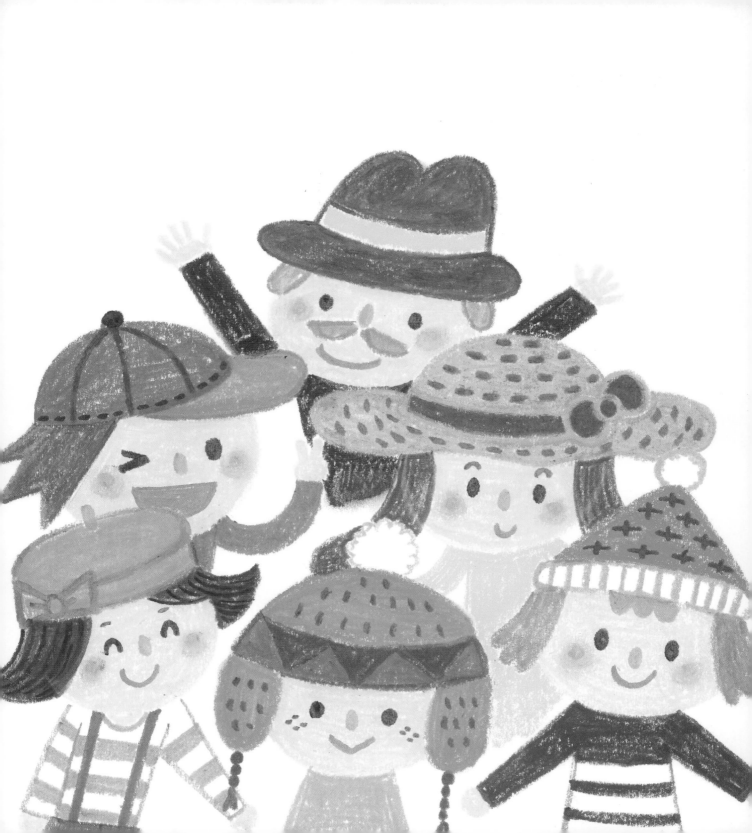

 # 신발도 다양하게

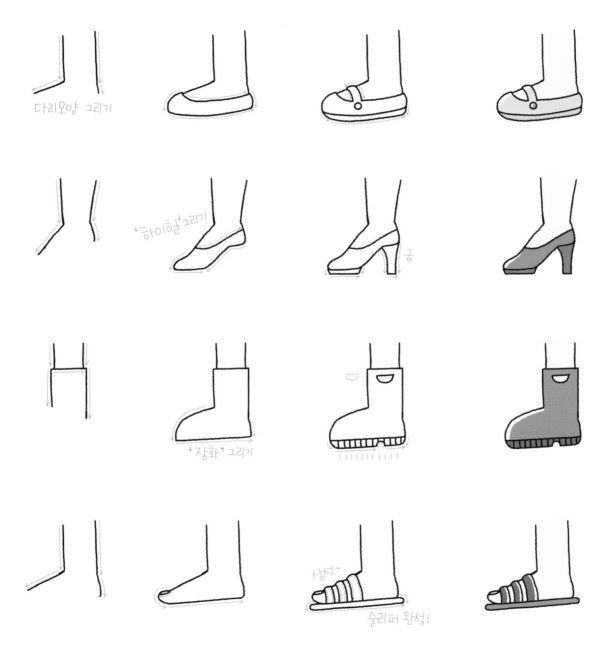

다리모양 그리기

'하이힐' 그리기

굽

'장화' 그리기

상상선~

슬리퍼 완성!

한겨울에는 부츠를 한여름에는 샌들을 신지요?
옷에 따라 다양한 신발을 그려 볼 수 있어요.

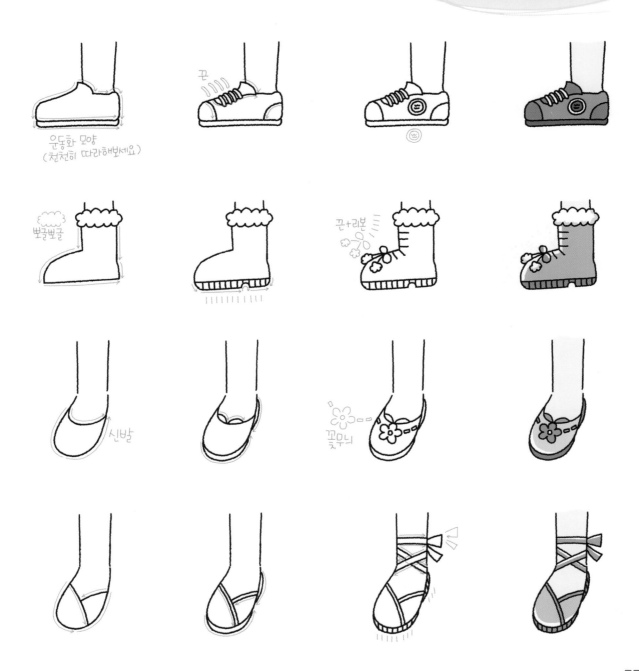

운동화 모양
(천천히 따라해보세요)

끈

뽀글뽀글

끈+리본

신발

꽃무늬

공주님 왕관

뾰족! 뾰족!

뾰족!

동그라미 장식

!!! 뾰족

보석장식

동글~

동글!

동글!

하트무늬 장식~

뾰족산처럼~

동그라미 장식

보석장식

아름다운 목걸이

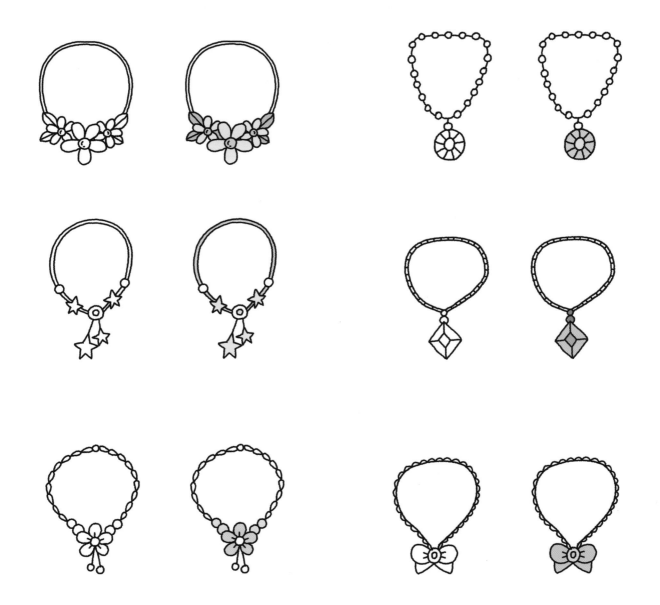

반짝반짝 귀걸이

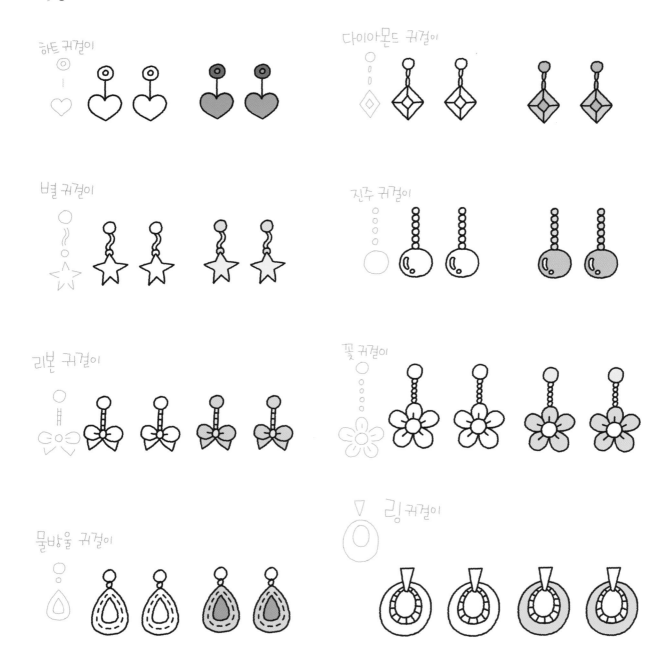

하트 귀걸이

다이아몬드 귀걸이

별 귀걸이

진주 귀걸이

리본 귀걸이

꽃 귀걸이

물방울 귀걸이

링 귀걸이

 # 핸드백과 백팩

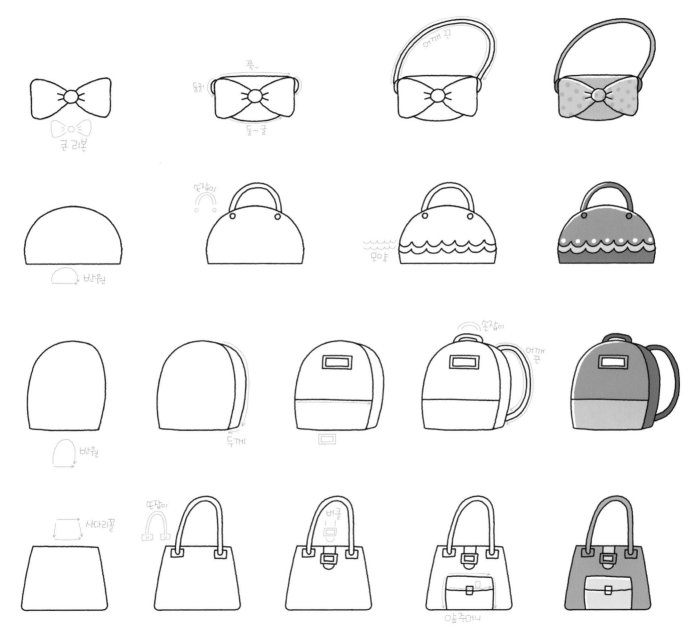

큰 리본

쭉~
둥글!
둥~글

어깨 끈

반원

손잡이

모양

반원

두께

손잡이
어깨끈

사다리꼴

손잡이

뚜껑
버클

앞주머니

화장대 위 소품들

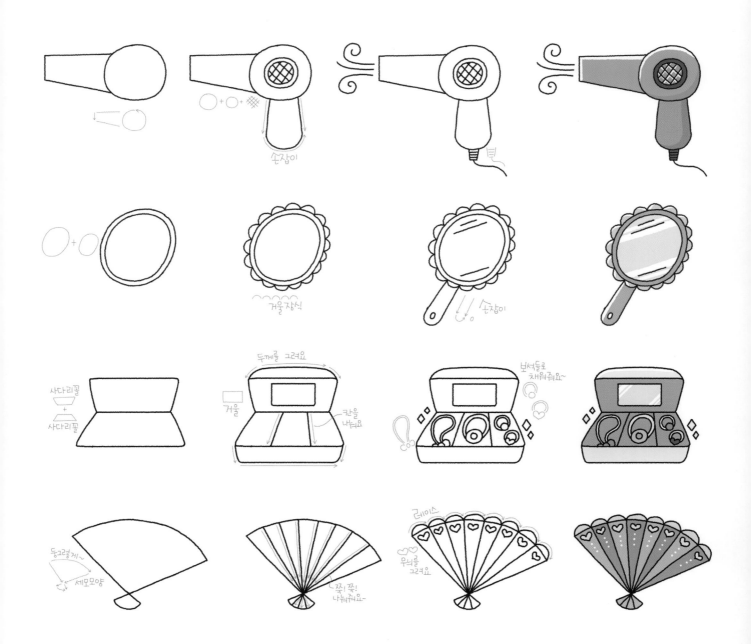

손잡이

손잡이

거울장식

손잡이

사다리꼴 + 사다리꼴

두께를 그려요

거울

칸을 나눠요

보석들로 채워줘요~

둥그렇게~

세모모양

쭉! 쭉! 나눠줘요

레이스

무늬를 그려요

신기한 화장품

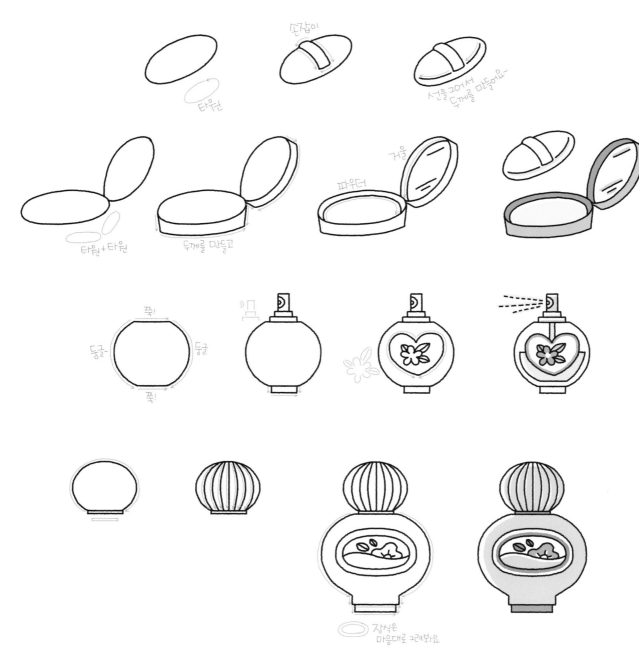

타원

손잡이

선을 그어서
두께를 만들어요~

타원+타원

두께를 만들고

파우더

거울

쭉!

둥글

둥글

쭉!

장식은
마음대로 그려봐요

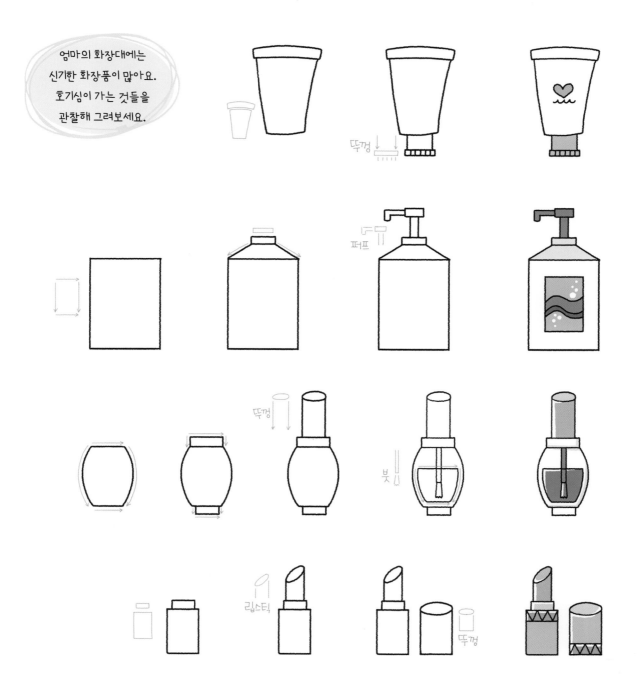

엄마의 화장대에는
신기한 화장품이 많아요.
호기심이 가는 것들을
관찰해 그려보세요.

뚜껑

펌프

뚜껑

붓

리스틱

뚜껑

Part 3

365일
패션 소녀

무대 위 아이돌

뾰족 뾰족 앞머리

얼굴+귀

눈 코 입

삐침 머리

별핀

몸

기타그리기

기타를잡은
팔+손

머플러

치마

다리

신발

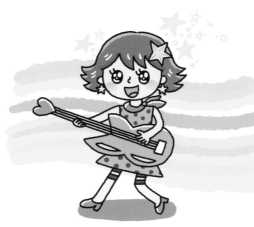

앞머리

얼굴+귀

머리

눈 코 입

리본

딸은머리

귀걸이

몸

소매

리본

손

마이크

팔

팔

옷장식

치마

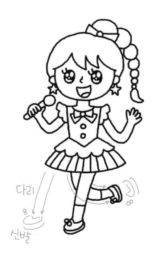

다리

신발

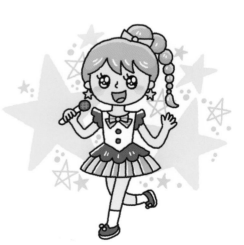

45

내 꿈은 발레리나

앞머리
얼굴+귀 눈 코 입

올린머리

머리장식

발레복

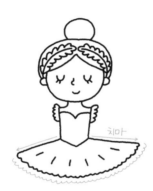

치마

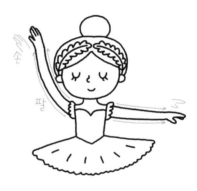

손
팔

발레리나는 바르게 편 몸과
쭉 뻗은 팔다리, 발끝을 세우는
포즈가 특징이에요.

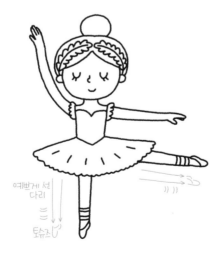

예쁘게 선
다리

토슈즈

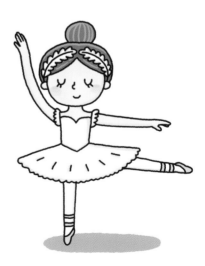

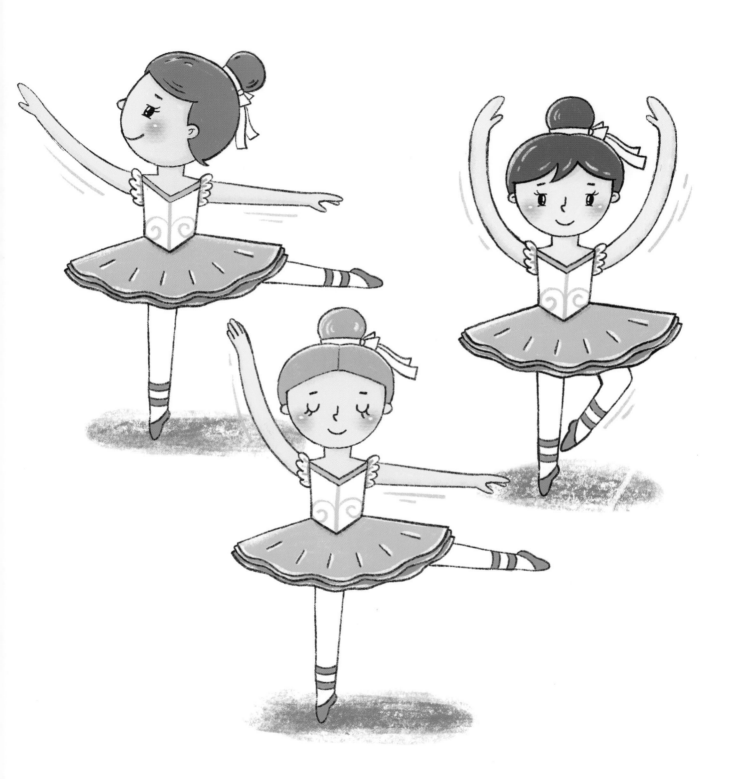

파티장에 가요

앞머리

얼굴

예쁜눈
코
입

머리를 둥~굴게~

귀걸이

뽀글뽀글
머리

목+어깨

쭉!

쭉!

소매

옷모양

손

팔

동글동글~

긴~치마
풍성하게~

앞머리

얼굴

눈썹

웃는 눈

코

웃는 입

둥그렇게~

쭉쭉

앞머리 모양

목+어깨

몸

소매

옷모양

'긋단'치마

둥글ᴗ둥글ᴗ

손

팔

리본

긴~ 머리

봄 산책 패션

동그란 얼굴 + 앞머리

눈 코 입

리본
묶은 머리

'카디건' 그리기

손
팔

'원피스' 그리기

다리 + 양말 + 신발

50

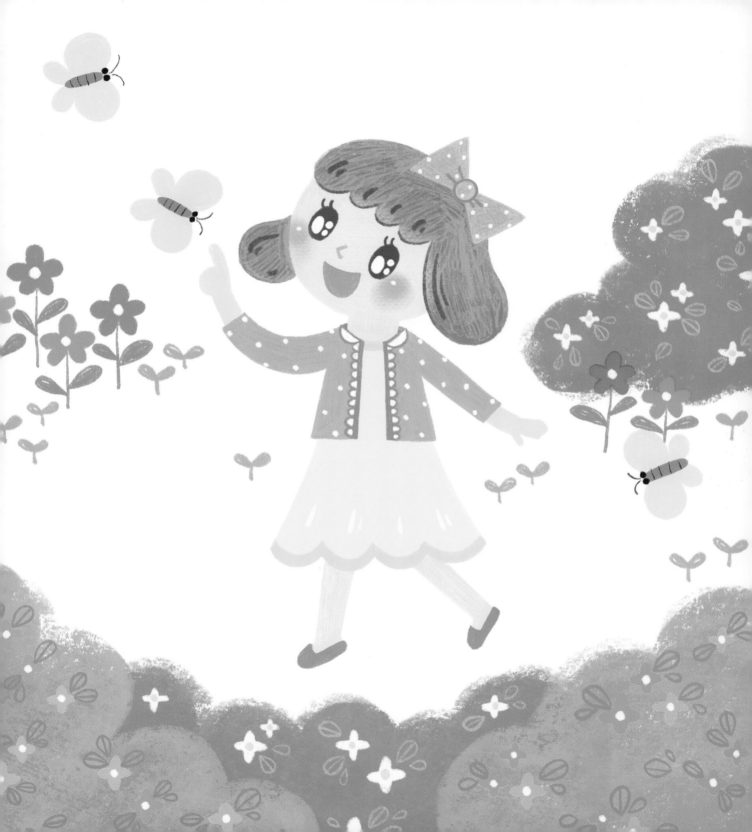

여름 캠핑엔 밀짚모자

얼굴 + 앞머리

땀 눈+코+입

모자

양쪽으로 땋은 머리

민소매 롱티

팔+손

다리

슬리퍼

밀짚모자가
따가운 여름 햇살을 막아준답니다.
노란색과 점선을 이용해
시원한 밀짚모자를 표현해보세요.

호스

바캉스를 떠나요

앞머리
얼굴
귀

꽃

동글동글
머리그리기

선글라스✨ 눈 코 입

끈!!
비키니

팔

배 & 배꼽
비키니 완성~

다리 그리기

슬리퍼

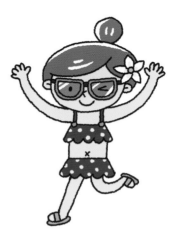

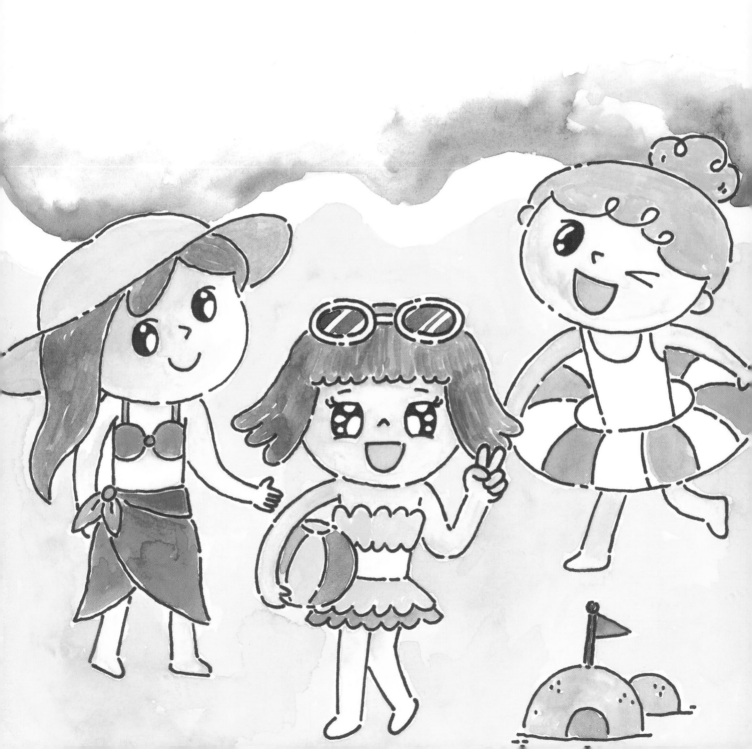

가을 소녀 패션

빨갛고 노란 단풍 색이
가을에 잘 어울리네요.
스카프와 낙엽으로
가을소녀 패션을 완성해보세요.

겨울엔 털모자

복실복실~

얼굴

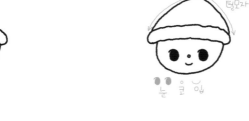

복실복실
털모자

눈 코 입

머리
그리기

앞머리

'목도리'그리기

둥글게
쭉!

주머니
주머니

ㅇ-ㅇ
ㅇ-ㅇ
단추

'코트'완성!

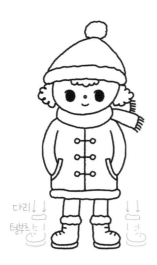

다리

털부츠

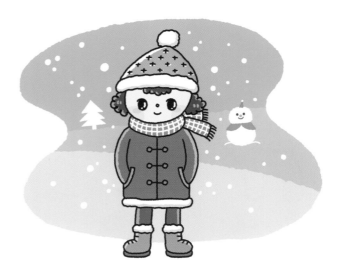

피겨스케이팅

앞머리

눈 코 입

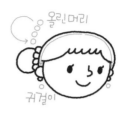

올린머리

귀걸이

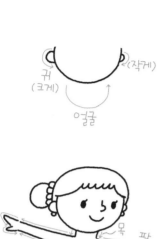

귀
(크게)

(작게)

얼굴

목 팔 손

옷

치마

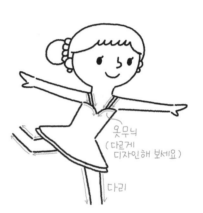

옷무늬
(다르게
디자인해 보세요)

다리

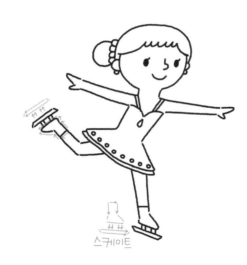

스케이트

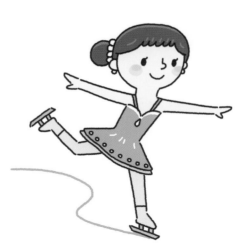

크리스마스 산타 패션

얼굴+귀
앞머리

웃는눈 ><
코
웃는입

산타
모자
뽀글뽀글~

망토

치마

팔
엄지
장갑

삼각형 모양의 뾰족한 모자를 그리고
끝에 흰 방울을 달아주세요.
빨간색으로 칠하면
산타 모자가 완성돼요.

다리
부츠

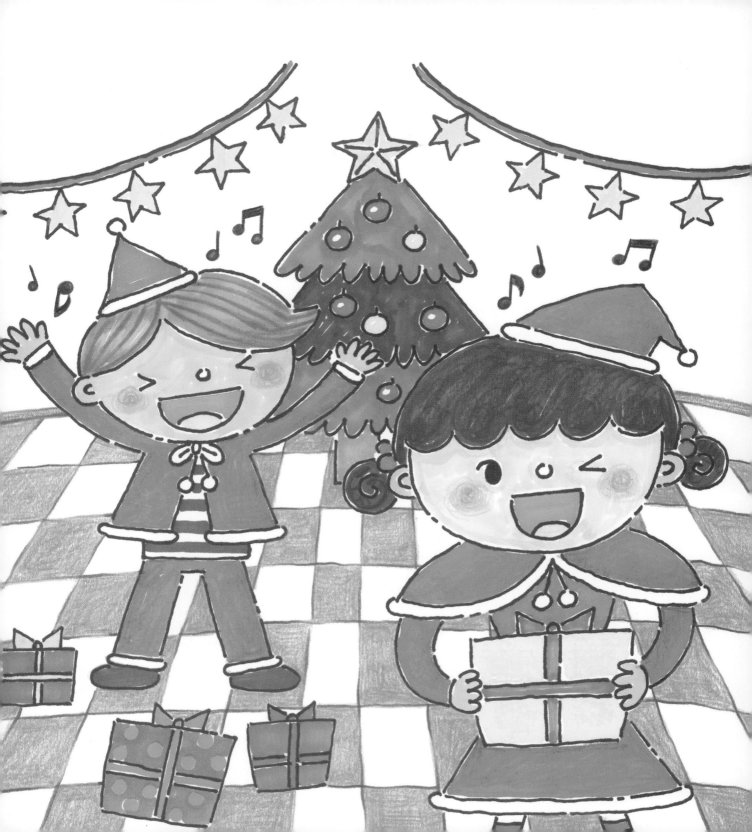

스포츠 룩

앞머리
얼굴

윙크~ 코 입
귀

묶은 머리

윗도리

배꼽
배
치마

팔

다리
운동화

○ + ▦
테니스 라켓
ㅁ

썬캡

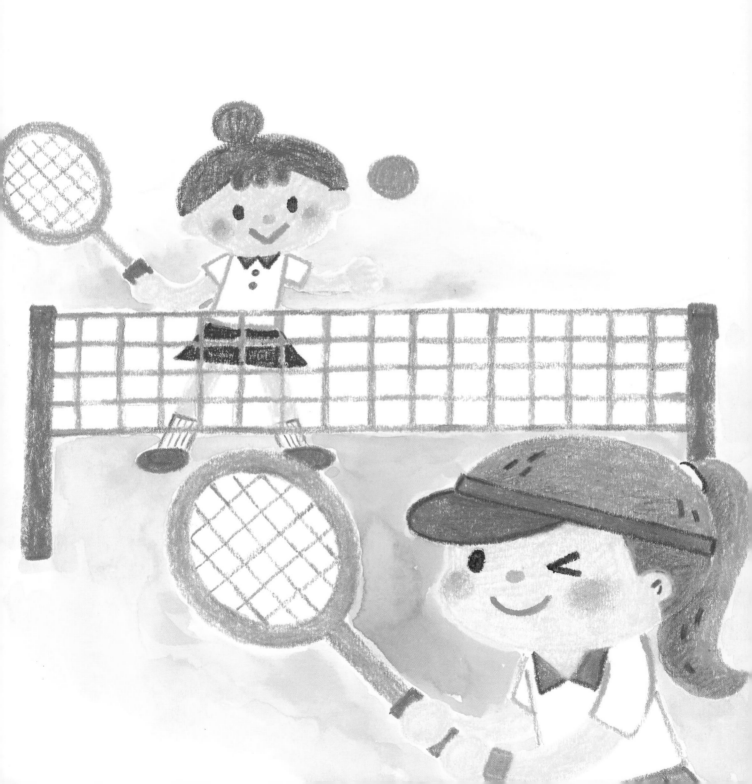

웨딩드레스

풍성한 하얀 드레스와
머리 위 예쁜 왕관,
그리고 하얀 면사포를 그리면
웨딩드레스가 완성된답니다.

앞머리

얼굴+귀

눈썹 감은눈 코 입

머리

귀걸이

왕관

올린머리

어깨
~팔

부케

꽃은 자유롭게 그려요

드레스
치마

면사포

Part 4

아름다운
동화 나라

 # 백설공주와 일곱 난쟁이

백설공주는 까맣고 동그란 단발머리와
빨간 머리띠가 포인트!
노란색, 파란색, 빨간색으로 드레스를
칠해주면 완성된답니다.

귀
얼굴 + 앞머리

눈 코 입

리본
머리띠

단발머리

날씬하게 쭉~!

소매

팔
손
사과
손가락
팔

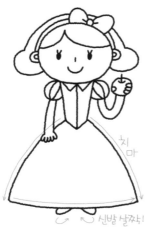

치마
신발 살짝!

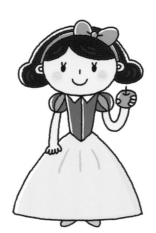

얼굴+귀

눈 코 입

길쭉한
뾰족 모자

옷그리기

손+팔

다리
+
부츠

삽
그리기

 # 신데렐라와 호박 마차

귀
얼굴 + 머리

눈 속눈썹 코 입

올림머리
머리띠

목
날씬하게 쭉~

신데렐라를 그릴 땐
무도회에 타고 갈
호박 마차도 함께
그려주세요.

동글
소매
드레스~

팔
드레스 무늬

(()) 동글~
동글~

꼭지
+ < >
창문

○ + ○ + ※
바퀴

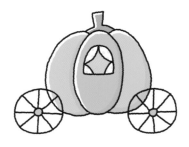

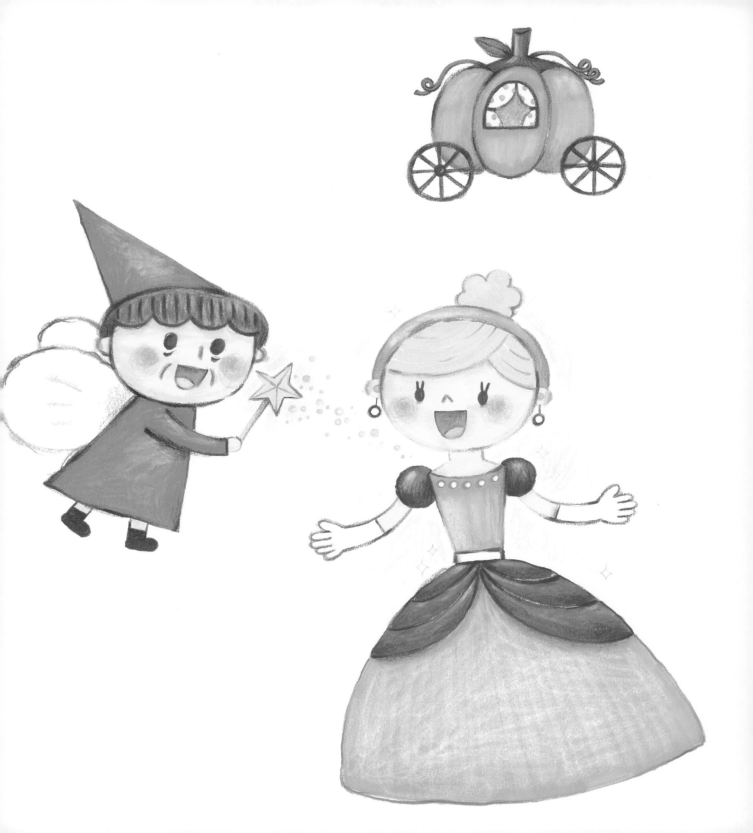

 # 이상한 나라의 앨리스

앨리스는 긴 금발머리와 파란색 원피스,
흰 앞치마가 포인트예요.

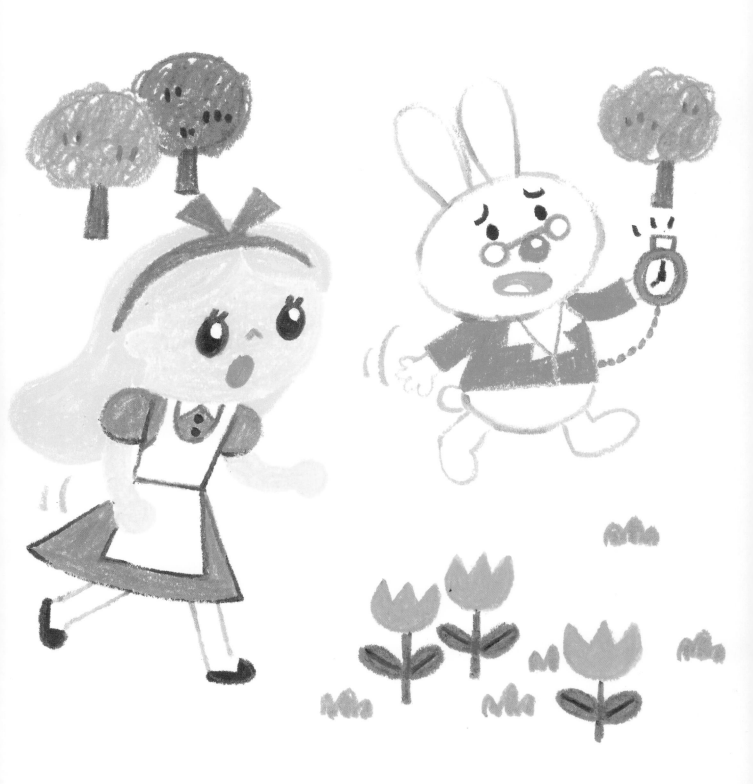

 # 인어공주의 바닷속

앞머리

얼굴+귀 눈
 코
 입

귀걸이

조개모양

팔

부드럽게~

머리

꼬리

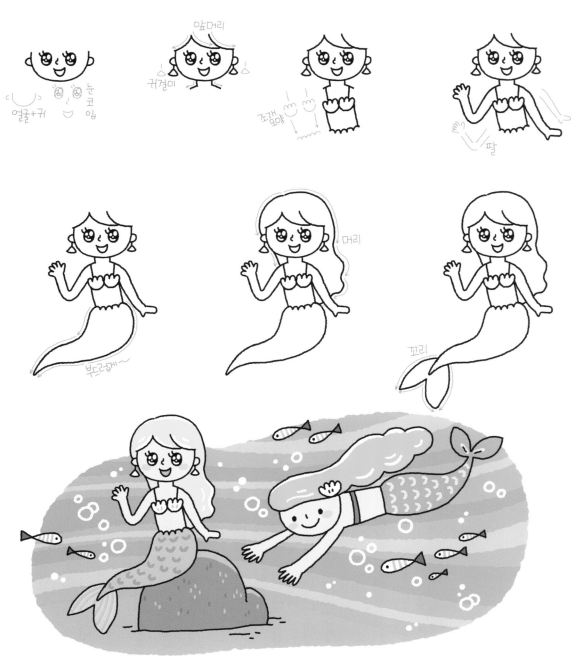

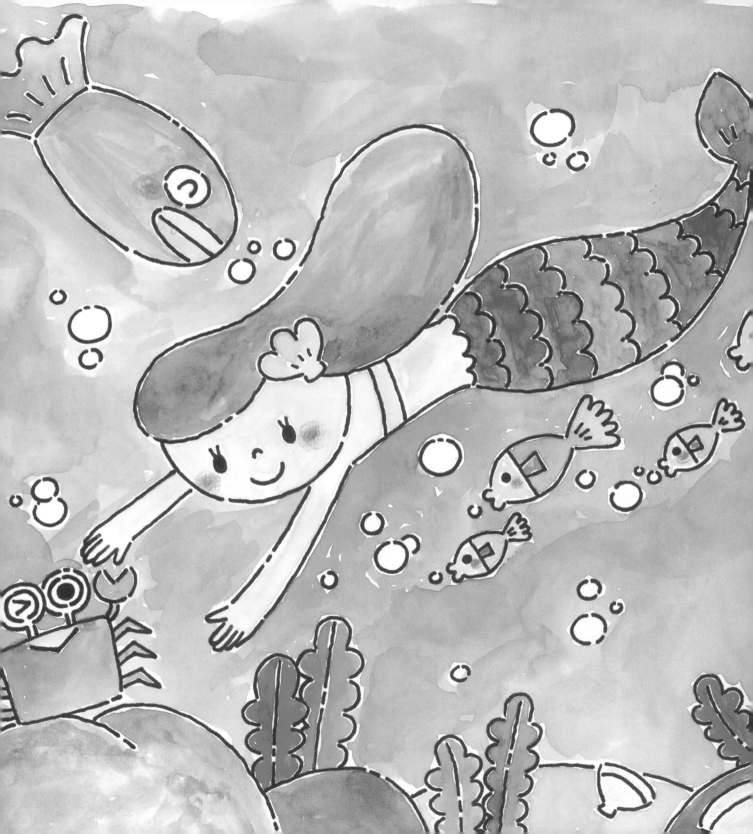

 # 탑에 갇힌 라푼젤

앞머리
얼굴+귀

눈
코
입

몸

머리
동그란
소매

치마

옷의
무늬를
그려요

팔+손
신발

엄청
길~게
따놓은 머리

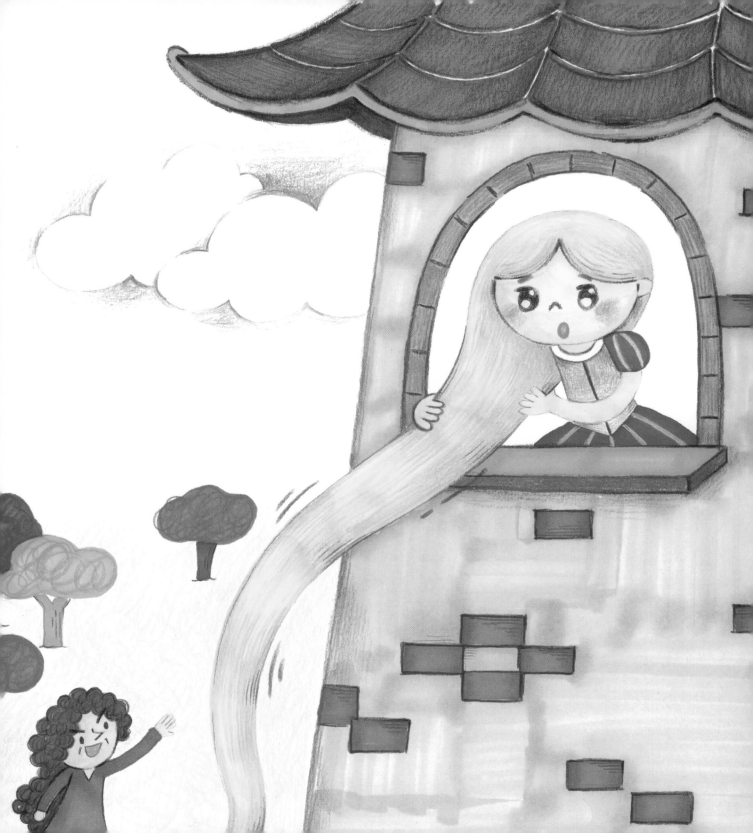

 # 피터팬과 팅커벨

앞머리
얼굴

눈썹
눈
코
입

뾰족
머리
모자

모자장식
브이 칼라

옷그리기

뾰족! 뾰족!

손
팔

피터팬과 팅커벨을 대표하는 색은
연두색과 초록색이에요.
또 하나의 공통점은 끝이 뾰족뾰족한
요정 옷이랍니다.

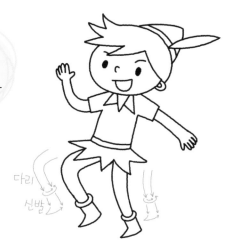

다리
신발

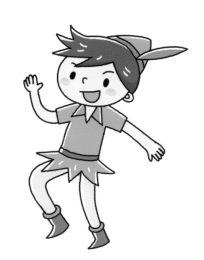

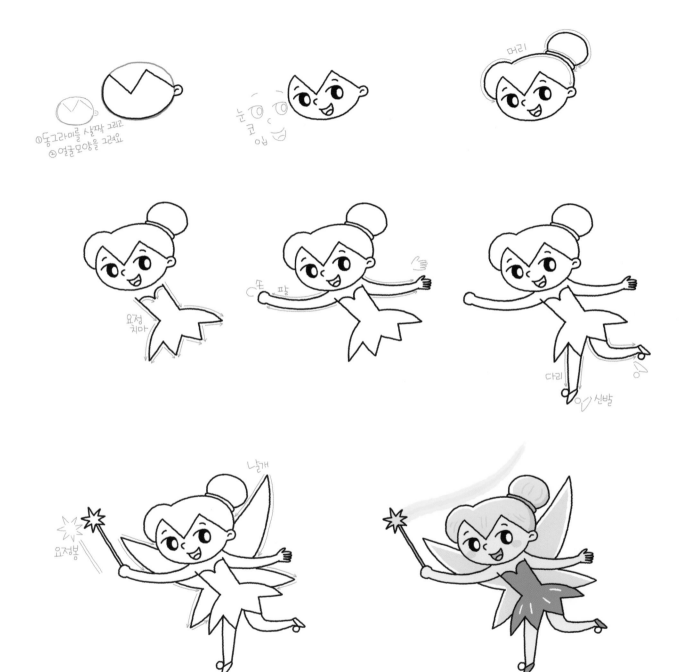

머리

눈
코
입

요정
치마

손 팔

다리 신발

날개

요정봉

빨간 모자야 어디 가니

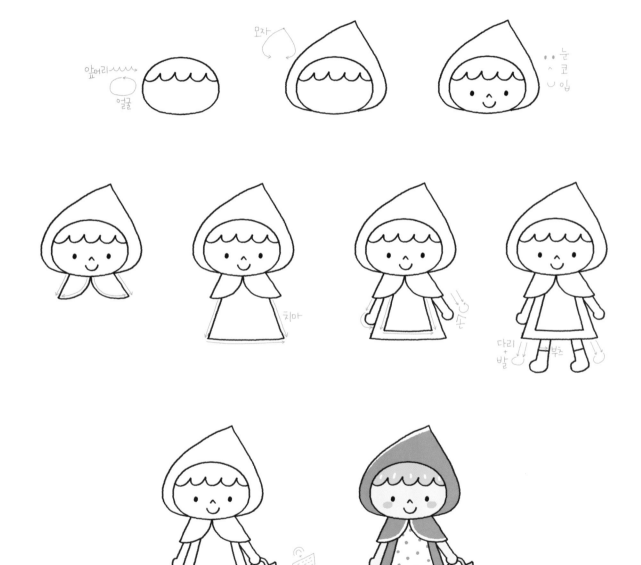

앞머리 얼굴
모자
눈 코 입
치마
손
다리 발 부츠
바구니

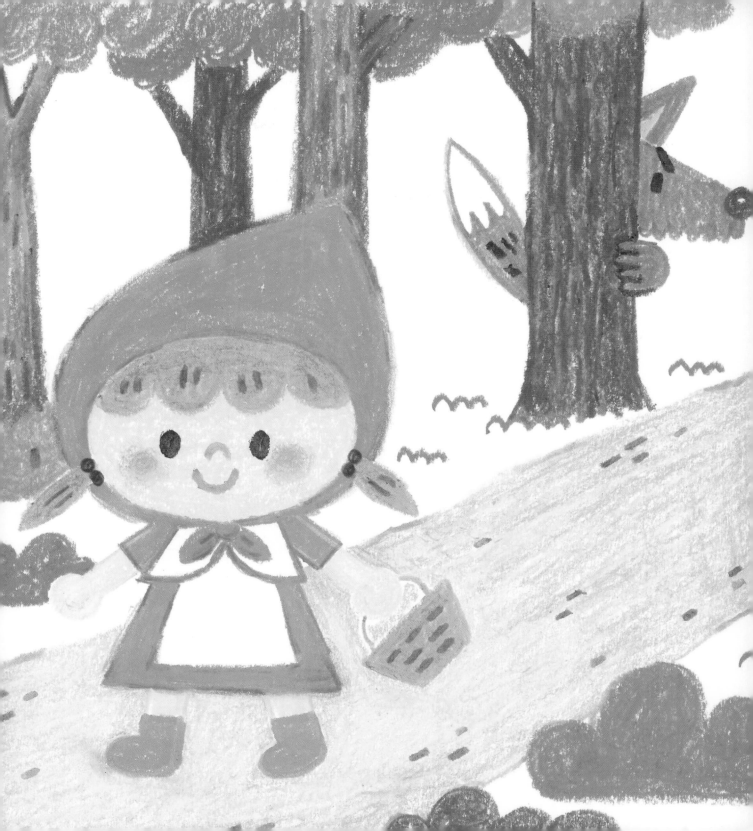

 ## 빨강 머리 앤

양갈래로 땋은 빨강 머리에
밀짚모자를 씌워주고
얼굴에 주근깨를 그리면
귀여운 빨강 머리 앤이 완성돼요!

 왕자님과 성

앞머리
얼굴 + 귀

삐침머리

눈썹 + 눈 + 코 + 입

견장

옷그리기

팔 + 손

어깨띠

다리
+
부츠

왕관
망토

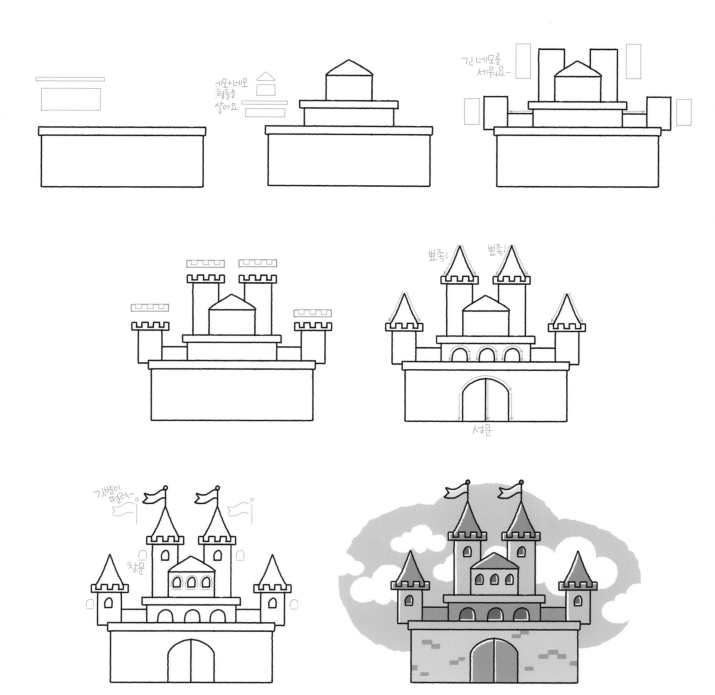

네모+네모
형들을
살아요

긴 네모를
세워요~

뾰족! 뾰족!

성문

기발이
펄럭~

창문

Part 5

소란스러운
상상 나라

 # 귀여운 아기 천사

등 뒤에 날개와
머리 위에 동그란 링을 그리면
아기 천사처럼 보여요.

얼굴 / 눈+코+입

머리

옷

손

날개 / 다리

천사링 / 하트막대

 # 호호호 겨울 요정

앞머리
얼굴+귀

눈,코,입

털목도리
몸

치마

팔+손

다리
부츠

날리는 머리

날개

눈결정 모양
모자

나는야 꼬마 마녀

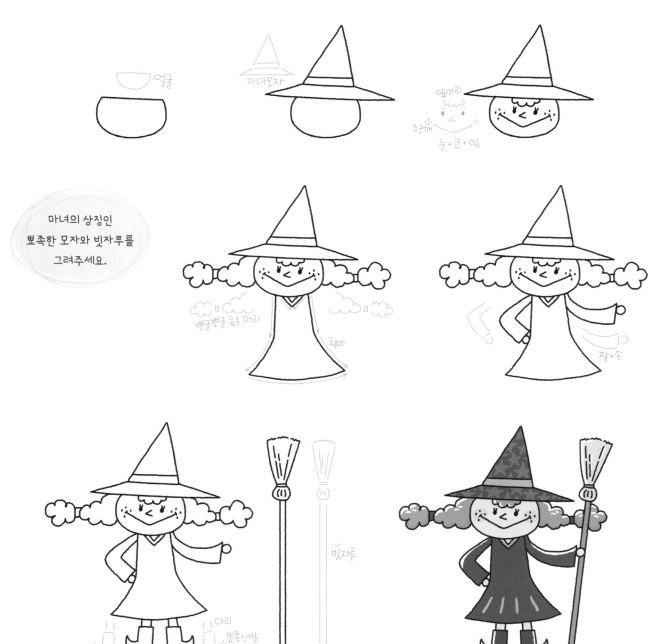

얼굴

마녀모자

앞머리
주근깨
눈+코+입

마녀의 상징인
뾰족한 모자와 빗자루를
그려주세요.

ㅁ 뽀글뽀글 묶은 머리 ㅁ
치마

팔+손

빗자루

다리
뾰족신발

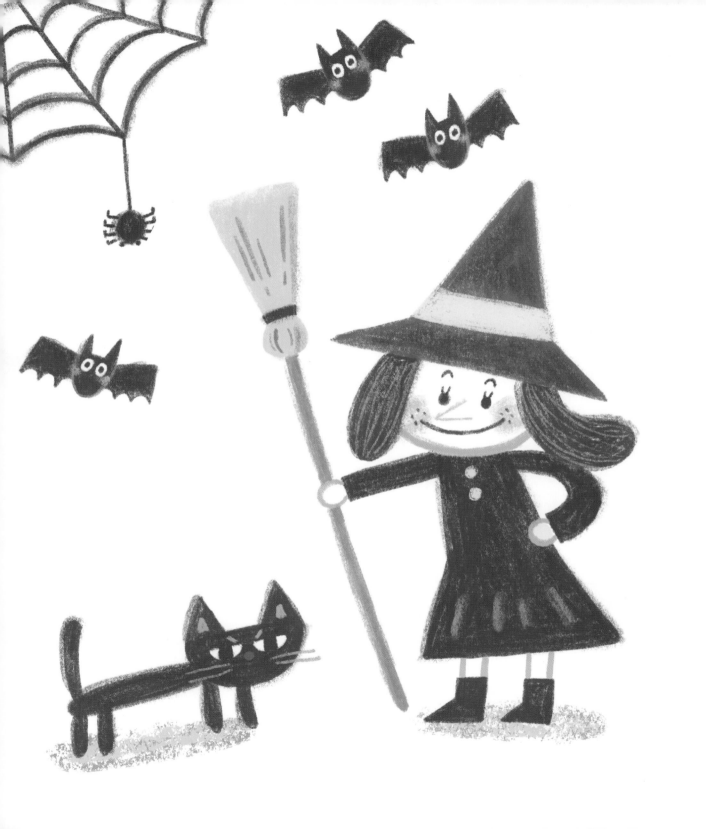

 # 깜찍한 봄의 요정

앞머리

얼굴+귀

머리

눈
코
입

귀여운 더듬이

동글동글
머리

몸

손+팔

요술봉

꽃모양
치마

장미무늬

잎

다리

날개

 # 파워 슈퍼걸

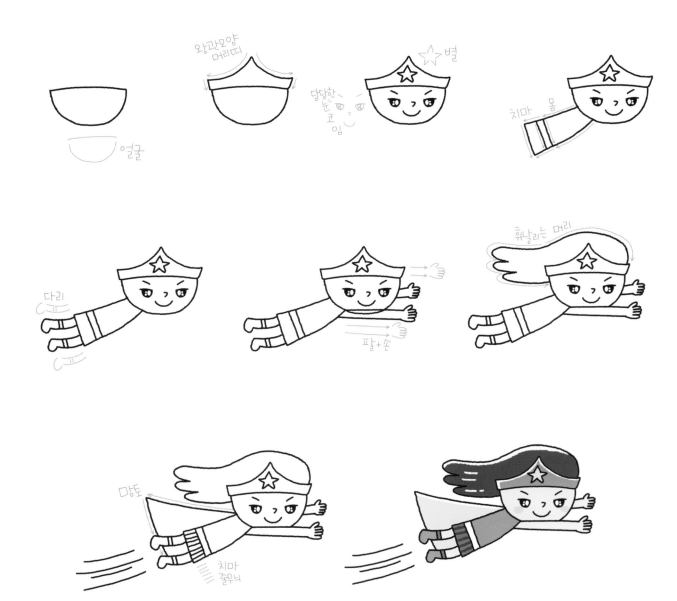

왕관모양
머리띠

별

당당한 눈
코 입

얼굴

치마 몸

다리

휘날리는 머리

팔+손

망토

치마
줄무늬

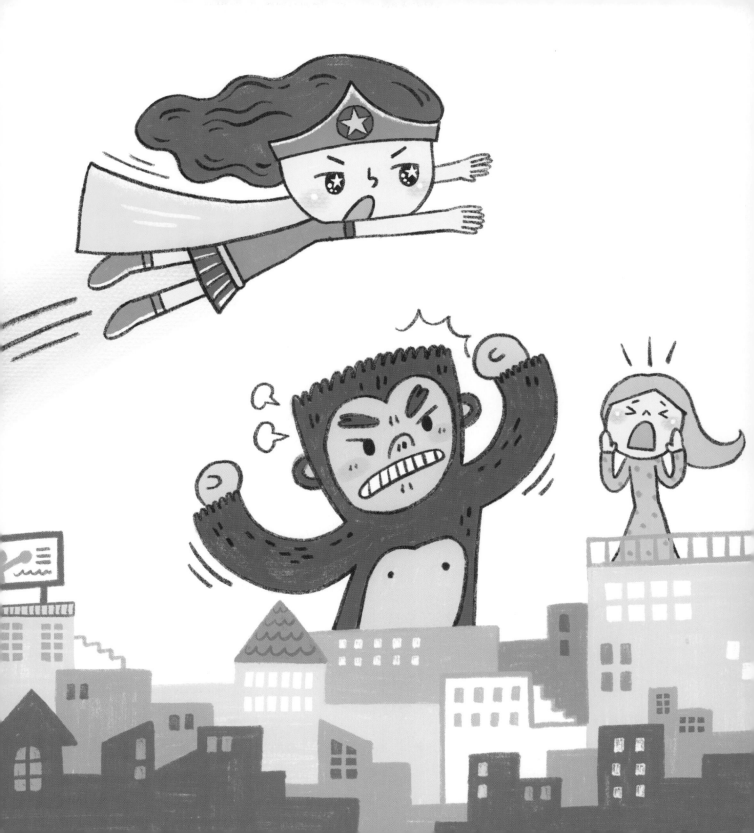

 # 산타와 루돌프

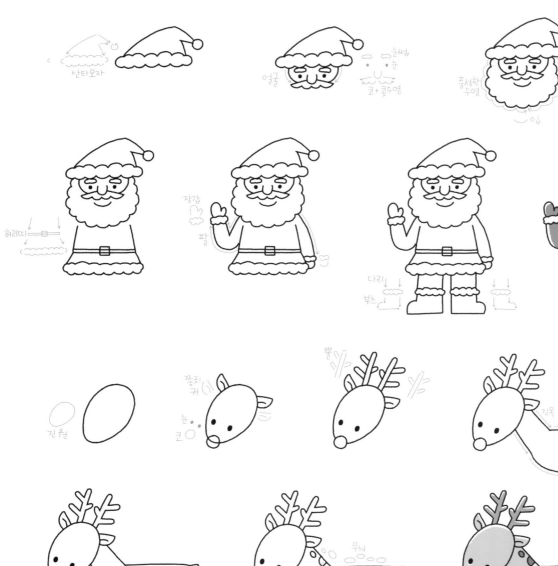

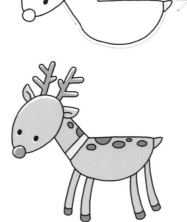

심술쟁이 작은 악마

뾰족귀
얼굴
눈
코
입+똥꼬니

머리
뿔

팔

다리

삼지창
꼬리

앙큼상큼 과일 나라

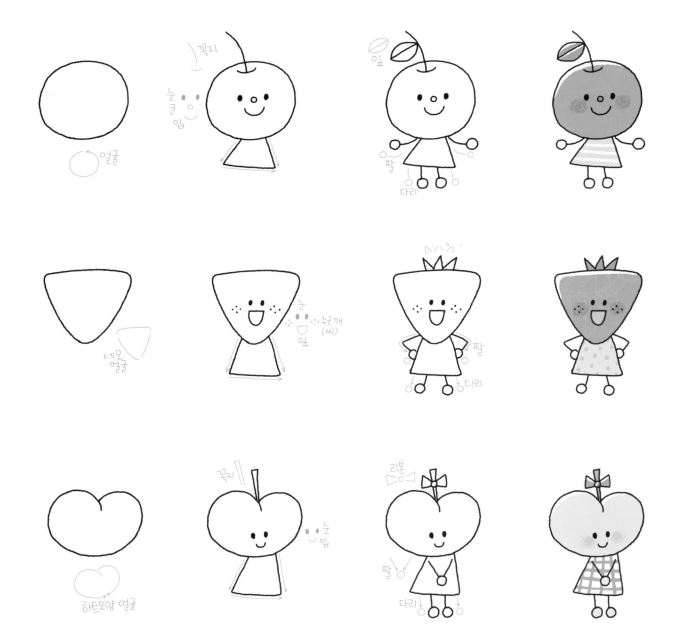

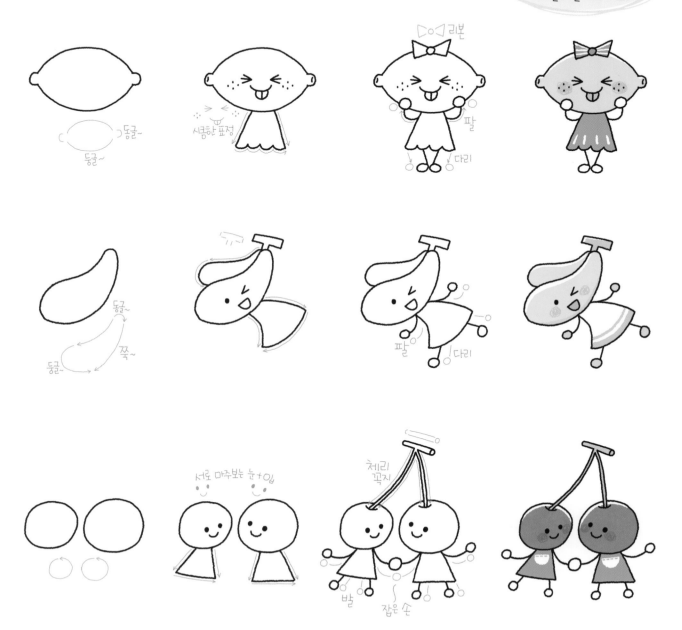

사람이 아닌 동물이나 식물, 사물을
사람처럼 생각하고 표현하는 것을
'의인화'한다고 해요.

⊏○⊐리본

둥굴~
둥굴~

시큼한 표정

팔
다리

둥굴~
둥굴~
쭉~

팔
다리

서로 마주보는 눈+입

체리
꼭지

발
잡은 손

 # 으스스 아가 유령

깜찍한
눈+입

마녀모자

둥~ 그렇게~

리본

얌전한
손

유령은 다리가 없답니다.
하늘을 둥둥 날고 있는 모습을
더 잘 표현하려면 그림자를 그려서
공중에 떠 있는 것처럼
보이게 해줘요.

머리

쏙○

무서운 표정

베개

이불

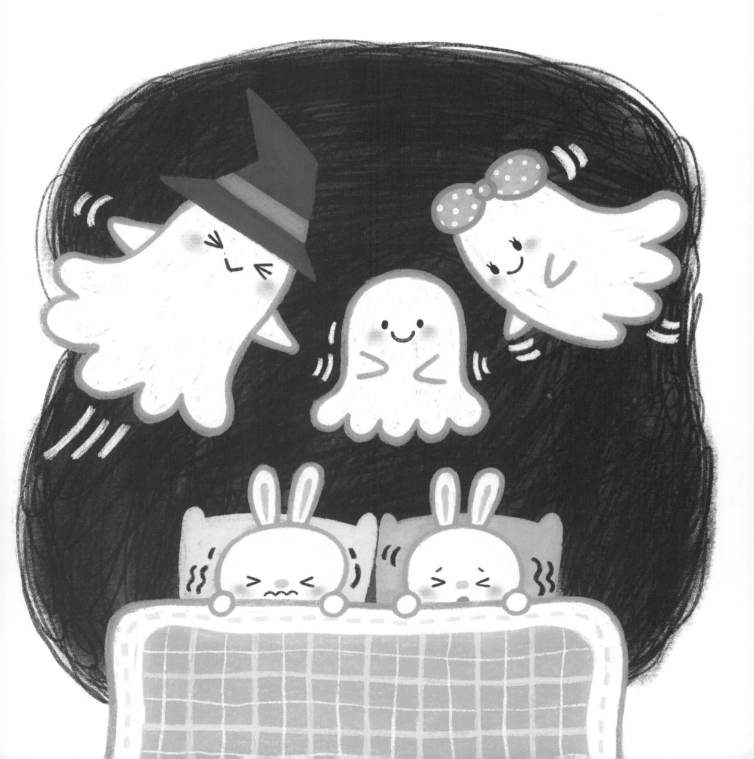

구1여운 로봇

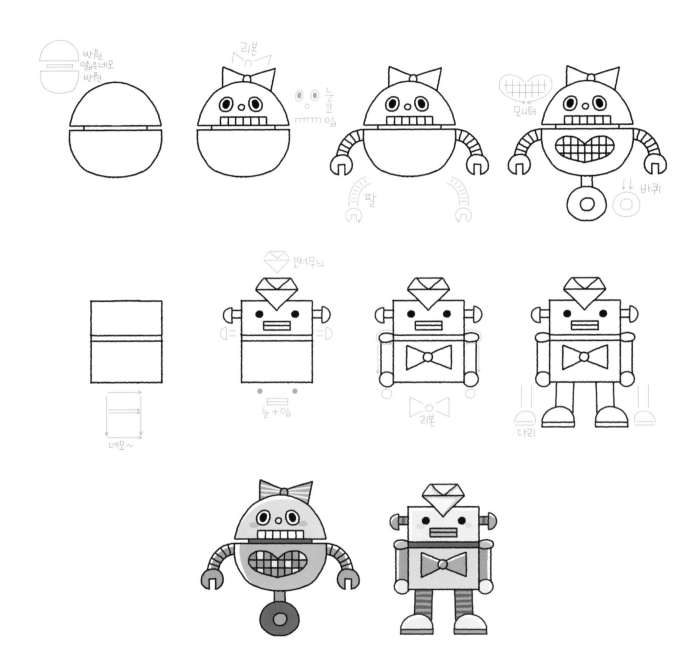

반원
얇은네모
반원

리본

눈코입

모니터

팔

바퀴

보석무늬

네모~

눈+입

리본

다리

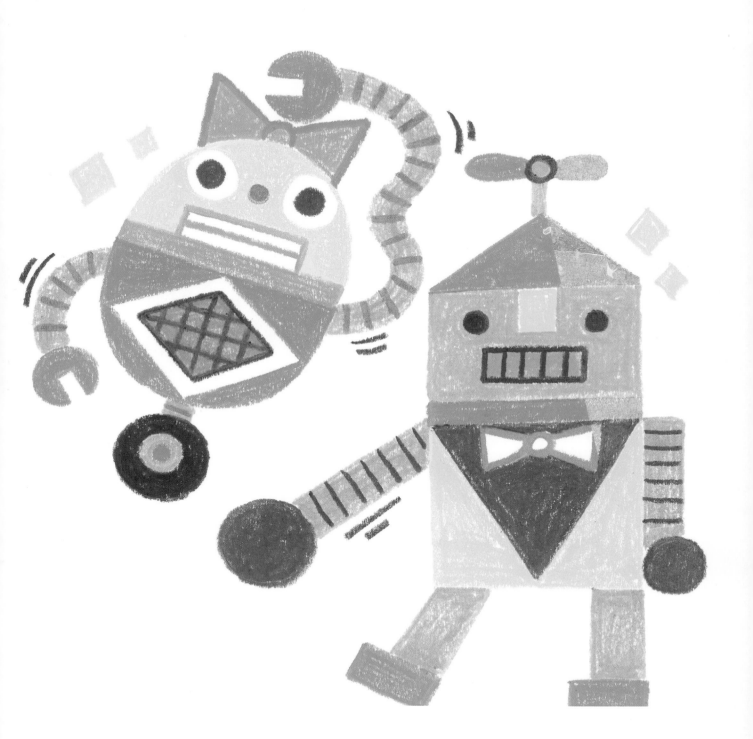

Part 6

세계의
예쁜 옷

 14 우리나라 한복

우리나라 전통 의상인 한복은
고름이라고 하는 끈으로 앞섶을 여민답니다.
고름의 모양을 잘 보고
따라 그려보세요.

얼굴 + 귀

머리그리기

눈 + 코 + 입

동정

저고리

둥그런 소매

응

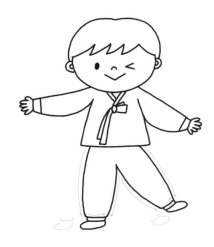

얼굴+귀 앞머리
 모양

머리장식

웃는눈 코 입

땋은
머리

저고리
(보통 옷보다
길이가 짧아요)

둥그런
소매

치마

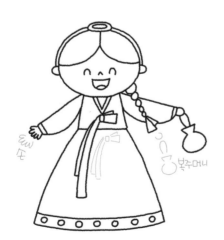

손 복주머니

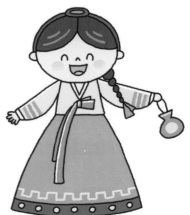

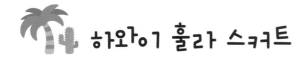
14 하와이 훌라 스커트

앞머리

얼굴 +귀

눈, 코, 입

화관

하와이 원주민들은
전통춤인 훌라춤을 출 때
잎으로 엮은 옷을 입어요.

몸

팔

다리

구불
구불
머리

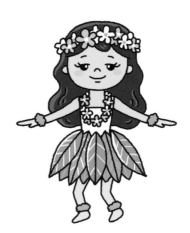

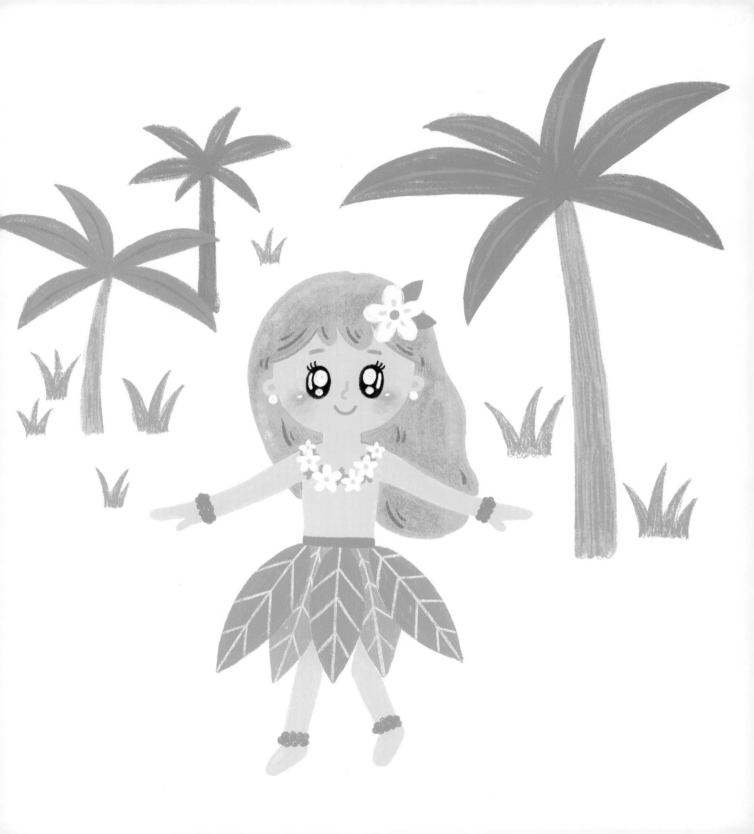

 유럽의 드레스

얼굴 + 귀

꼬불 꼬불 앞머리

눈
코
입

꼬불꼬불
올린 머리

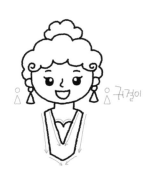

귀걸이

드레스

유럽에서는 허리가 잘록하게
들어간 드레스를 입었어요.

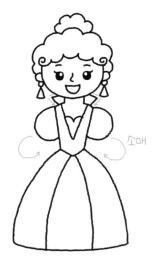

소매

손

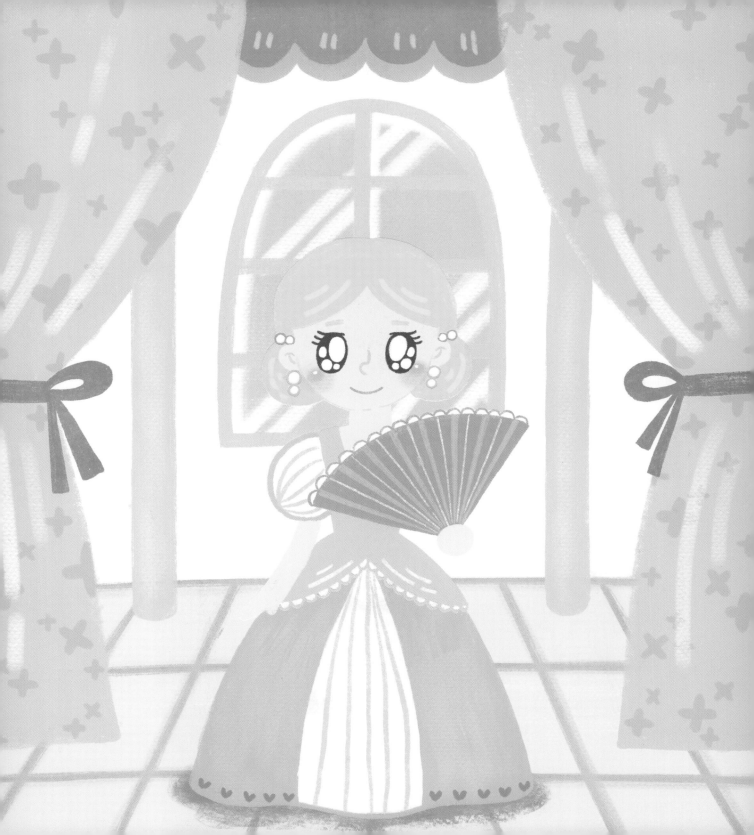

 4 네덜란드 더치 모자

얼굴+귀

앞머리
눈,코,입
목

특이한 모양 모자

땋은 머리

네덜란드에서는
나무로 만든 나막신을 신었어요.
여자들은 머리에 흰 더치 모자를 쓰고
앞치마를 둘렀답니다.

치마+앞치마

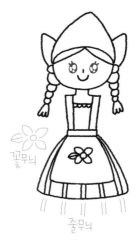
꽃무늬
줄무늬

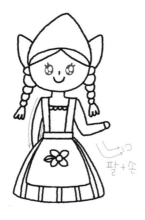
팔+손

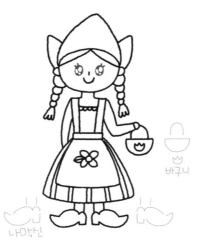
바구니
나막신

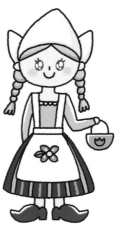

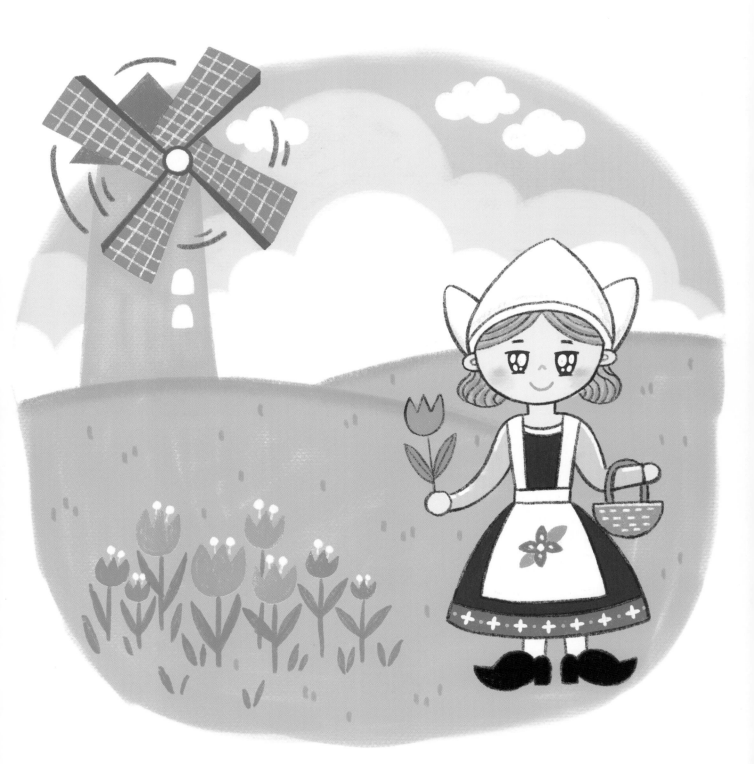

북극의 에스키모

먼저 연필로 동그라미를 그리고
복실복실 털모자

앞머리
눈
코
입

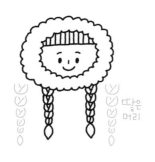

땋은
머리

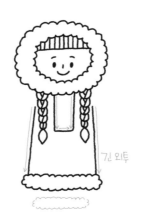

긴 외투

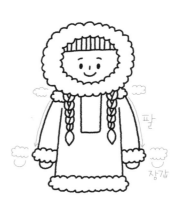

팔

장갑

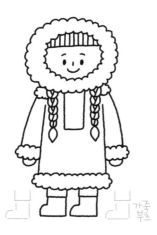

가죽
부츠

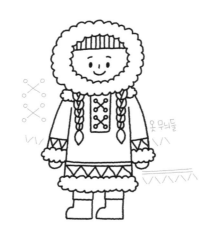

옷 무늬들

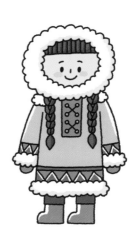

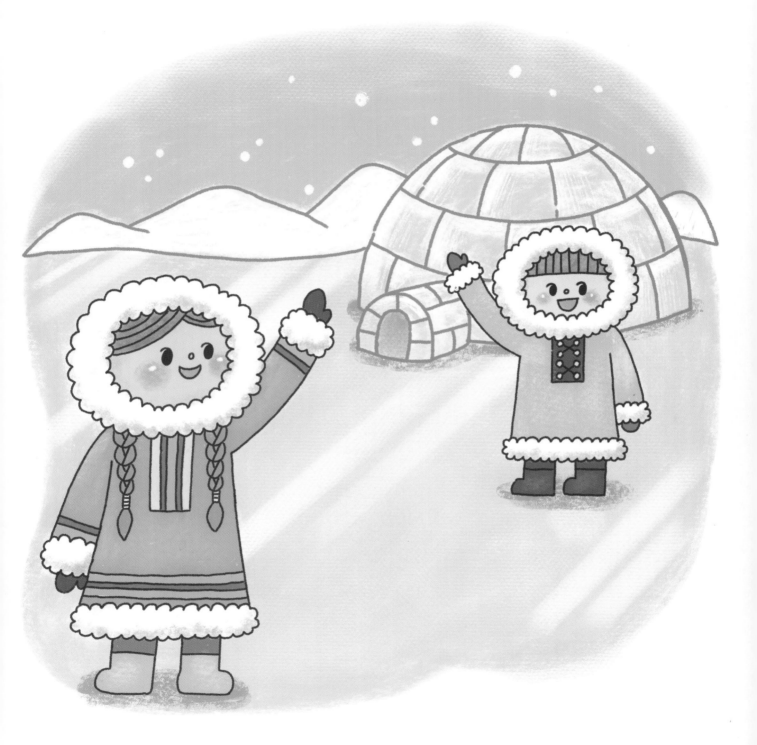

 # 스페인 플라멩코 드레스

앞머리
얼굴+귀

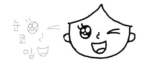

눈
코
입

머리

꽃
애교
머리

화려한
치마

플라멩코는 스페인의 전통 춤이에요.
여러 겹으로 되어 있는 화려한 드레스를
입고 정렬적으로 춤을 춘답니다.

팔
손

부채

레이스~

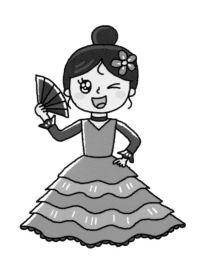

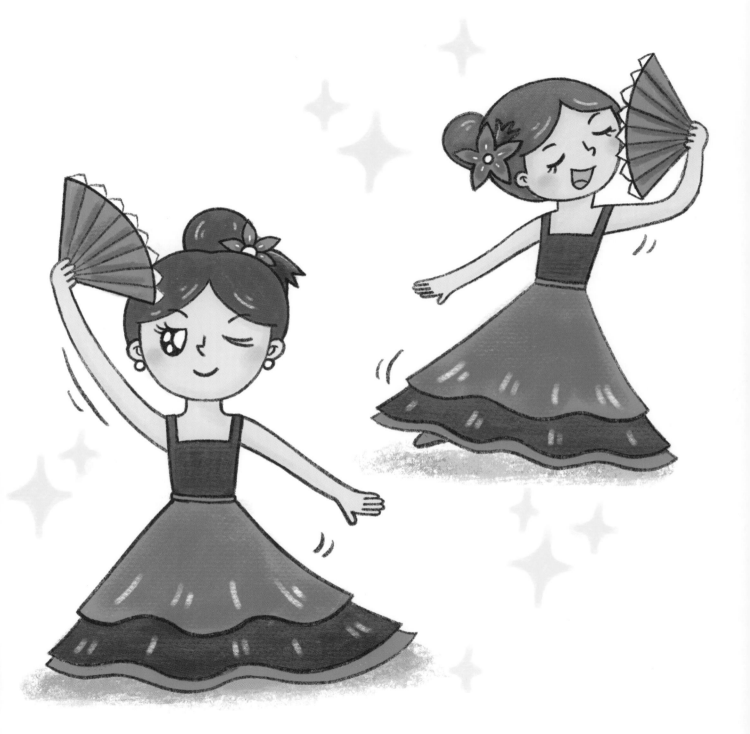

 # 4 멕시코 판초

얼굴＋귀

쭉~ 길게~
쭉~ (조금길게~)
앞머리

모자
그리기

모자
위부분

눈썹 —
눈 ＋ 코 ＋ 입

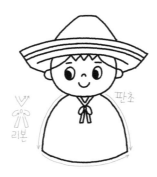

리본
판초

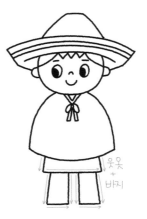

웃옷
＋
바지

멕시코 사람들은 화려한 컬러로 짠
직물로 만든 옷을 입었어요.
솜브레로라고 하는
챙이 넓은 모자가 참 멋져요.

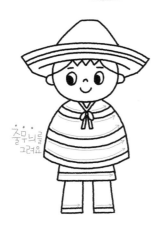

줄무늬를
그려요.

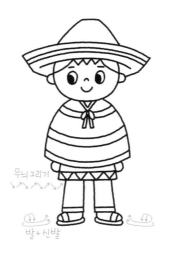

무늬 그리기
발＋신발

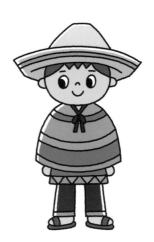

머리

판쵸

치마

딴은
머리

무늬

손

발

121

얼굴+귀

눈
코
입

이마에 점(빈디) 앞머리모양

귀걸이

올리머리

인도 여성들은 이마에 점을 찍고,
화려하고 아름다운 색상의 옷을 입어요.
어깨 또는 머리에는
사리라고 하는 천을 두릅니다.

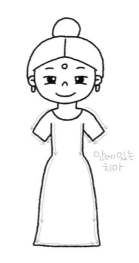

안에있는
치마

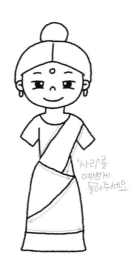

'사리'를
예쁘게
둘러주세요

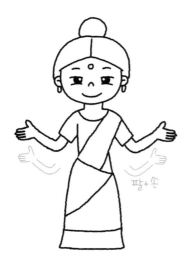

팔+손

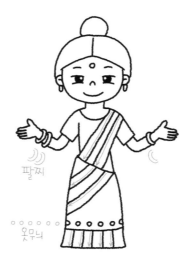

팔찌

옷무늬

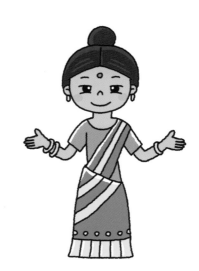

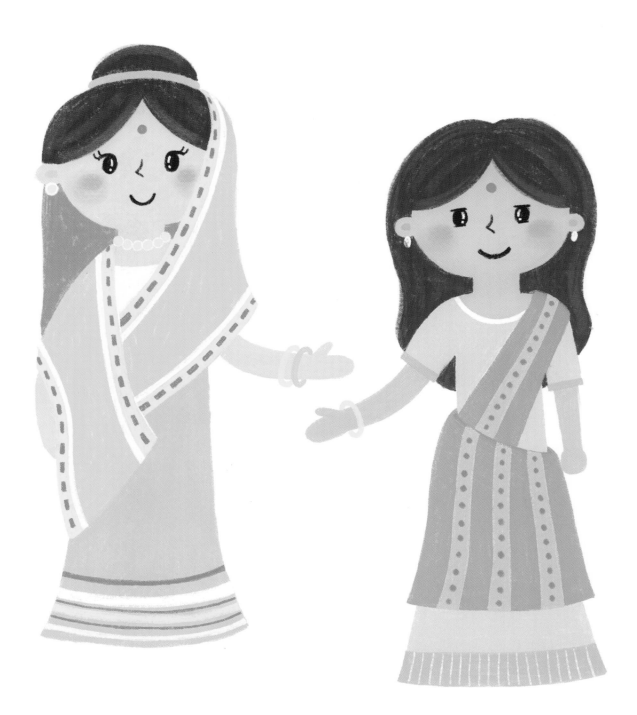

 # 14 베트남 아오자이

얼굴+귀

앞머리

눈, 코, 입

둥~ 그렇게~

머리

베트남 모자
'논'

동그랗고
자연스럽게
그려주세요

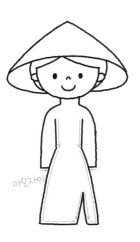

아오자이

베트남 전통의상은
아오자이라고 해요.
베트남어로 긴 옷이라는 뜻이에요.
머리에는 논이라 불리는 모자를 씁니다.

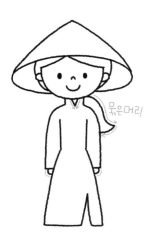

묶은머리

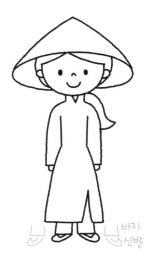

바지
신발

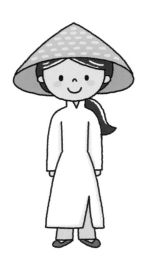

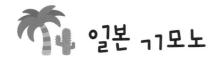 일본 기모노

얼굴 + 귀

눈, 코, 입

올린머리

벚꽃모양 머리장식

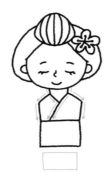

기모노

일본 전통 의상은 기모노라고 해요.
길게 늘어진 소매와
허리의 넓은 띠가 포인트예요.

넓은 소매

손
발

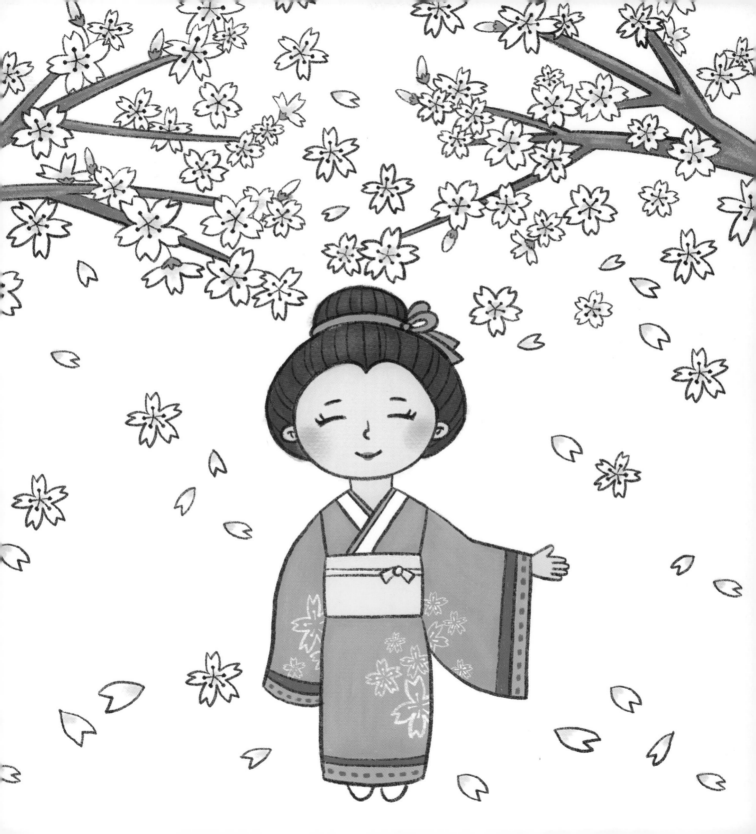

 중국 치파오

열굴 + 귀

앞머리 / 머리

눈
코
입

동글 / 동글

옷

단추

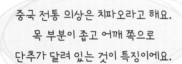

중국 전통 의상은 치파오라고 해요.
목 부분이 좁고 어깨 쪽으로
단추가 달려 있는 것이 특징이에요.

팔+손

다리
신발

얼굴 + 귀

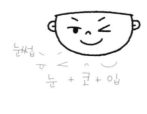

눈썹

눈 + 코 + 입

머리를 그려요~

모자

단추

웃옷

손 + 팔

다리

발

Part 7

달콤한
디저트

 # 달콤달콤 베이커리

따랑기
크림~

크림~

머핀틀

둥글
구불구불~

머핀틀

체리
스프링클

아래로
좁아지는
네모~

이어주세요~

타원+타원

둥글둥글~
이어주세요

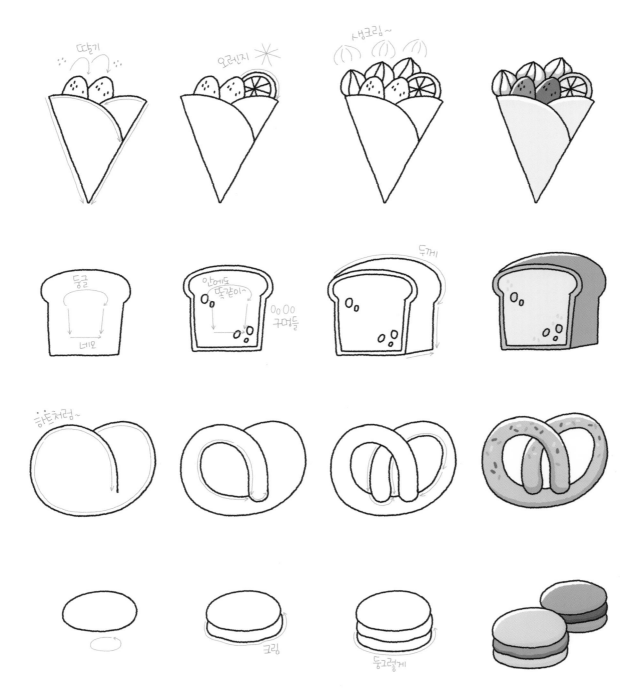

딸기

오렌지

생크림~

둥글

네모

안에도 똑같이~

구멍들

두께

하트처럼~

크림

둥그렇게

축하할 때는 케이크

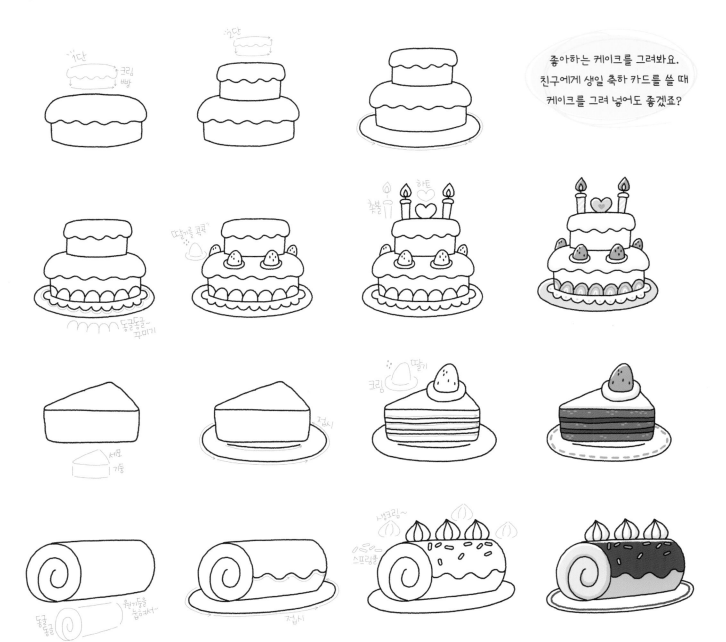

좋아하는 케이크를 그려봐요.
친구에게 생일 축하 카드를 쓸 때
케이크를 그려 넣어도 좋겠죠?

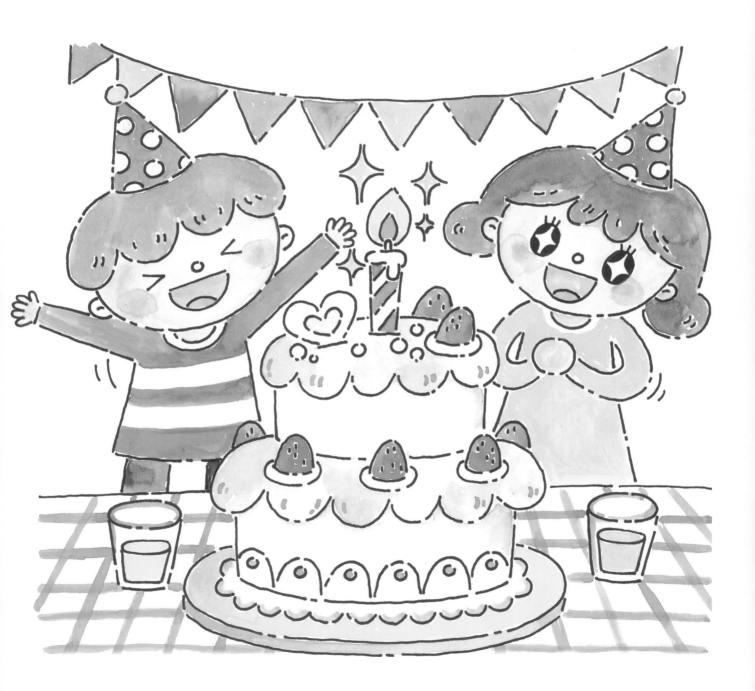

알록달록 캔디와 초콜릿

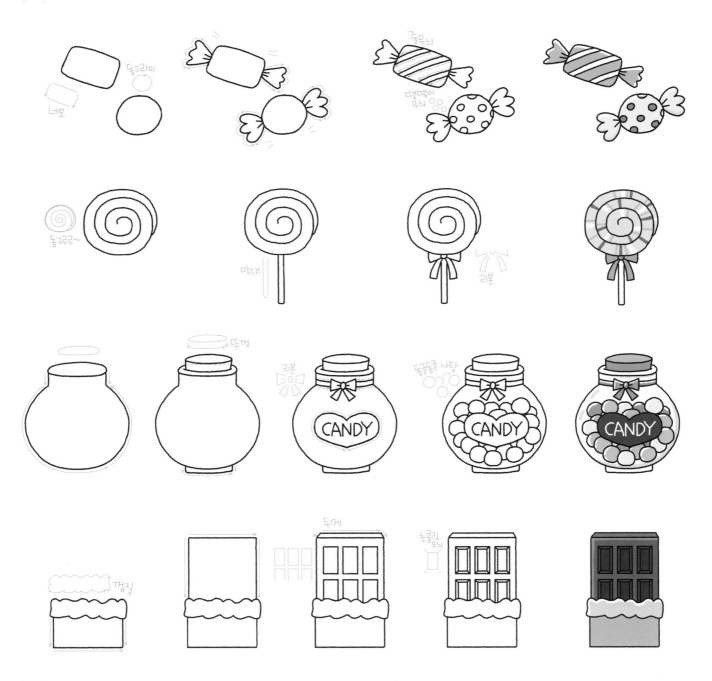

네모 동그라미

줄무늬 땡땡이 무늬

동그르르~ 막대 리본

뚜껑 리본 동글동글 사탕

CANDY CANDY CANDY

껍질 두께 초콜릿 무늬

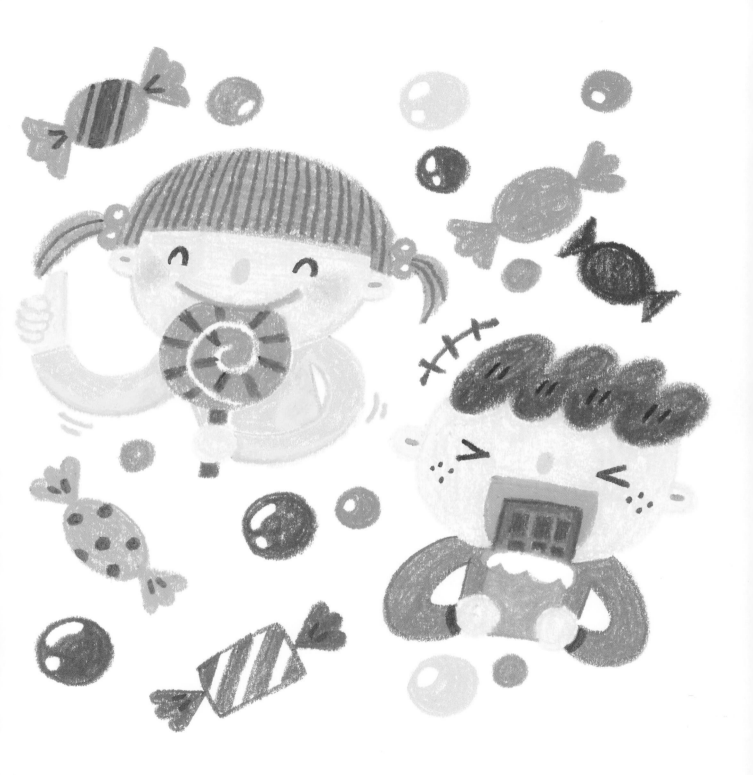

시원한 아이스크림

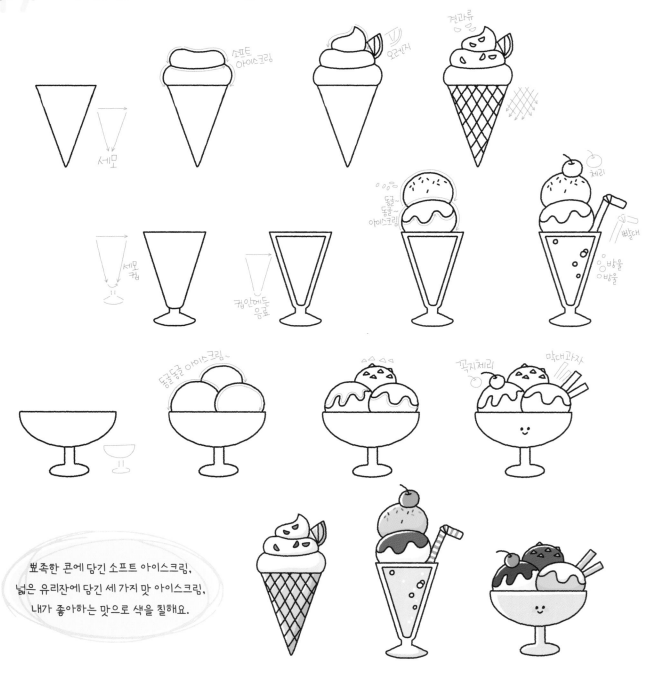

세모

소프트 아이스크림

오렌지

견과류

세모컵

컵안에둔 음료

동글 동글~ 아이스크림

체리

빨대

방울
방울

동글동글 아이스크림~

꼭지체리

막대과자

뾰족한 콘에 담긴 소프트 아이스크림,
넓은 유리잔에 담긴 세 가지 맛 아이스크림,
내가 좋아하는 맛으로 색을 칠해요.

도넛과 주스

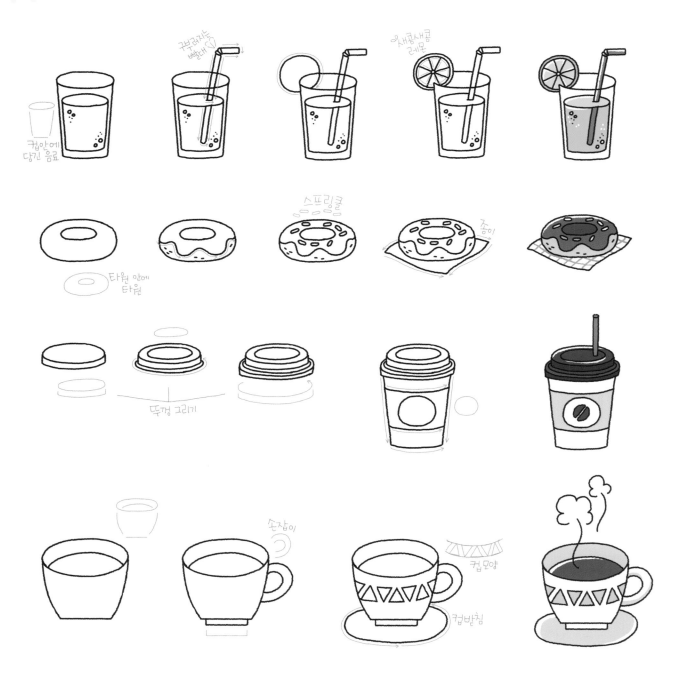

컵안에
담긴 음료

구부러지는
빨대

새콤새콤
레몬

스프링클

타원 안에
타원

종이

뚜껑 그리기

손잡이

컵모양

컵받침

 # 편의점 음료

지붕처럼 만들어요

우유갑 완성!

우유
포장을
생각해서
그려요

MILK

MILK

MILK

요구르트 뚜껑

네모+네모
만나게

날씬

날씬

빨대
쏙!!

뚜껑

뚱뚱하게~

구부러지는
빨대

바나나

캔뚜껑

원기둥

오렌지

물결~

뚜껑

병모양을
예쁘게 그려요

뽀글
뽀글
물방울

쭉!

사과

사각기둥

쭉! 쭉!

구부러지는 선

빨대

콩모양

 # 맛있는 브런치

소스

스파게티 면~

양상추

햄버거 패티

치즈

소스

빵

빵

소시지

채소

계란

브런치는
영어로 아침을 뜻하는
브렉퍼스트와 점심을 뜻하는
런치가 합쳐진 단어예요.
아침 시간과 점심 시간 사이에
먹는 끼니를
브런치라고 합니다.

큰 접시

햄버그

채소

접시

계란

접시 완성!

Part 8

동물 친구 그리기

 두 가지로 그리기

머리 눈
가슴
배

더듬이 날개

무늬 다리

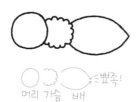

머리 가슴 배 뾰족!

눈 줄무늬

더듬이 날개

다리

머리 배
가슴
큰눈

줄무늬

날개

동그란 얼굴에 눈과 입을 그려주면
귀여운 동물 친구로 변신!

얼굴
가슴
배

날개를 그려요~

더듬이

다리를 귀엽게~

나비 날개에
예쁜 무늬를
그려보세요

침

더듬이

날개

다리

큰 눈

가슴+배를 길~게

긴 날개

 풀 숲에는 누가 있을까?

사다리꼴

날개

동글동글 무늬

동글동글
동그르르~

눈
입

얼굴(눈+입)

등

무늬

다리

꼬리

얼굴+머

앞다리

뒷다리

귀여운 물고기

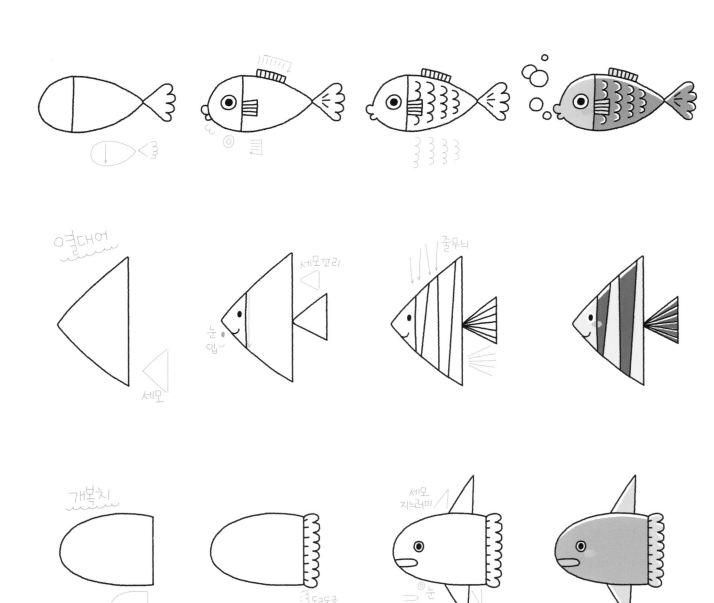

열대어

세모꼬리

줄무늬

세모

눈
입

개복치

반원

동글동글
꼬리

세모
지느러미

눈
입

〈니모를 찾아서〉로 널리 알려진
흰동가리돔은 클라운 피시,
아네모네 피시라고도 해요.

흰동가리돔

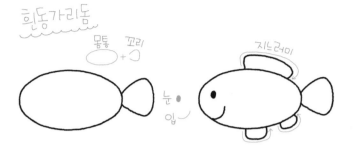

몸통 꼬리

지느러미

눈
입

줄무늬

베타물고기

눈
입

부채같은
꼬리

둥글
둥글

지느러미

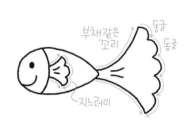

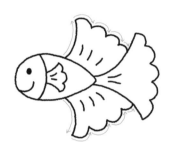

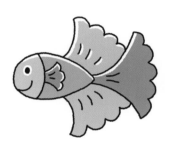

금붕어

양끝이 뾰족한
동그라미

눈
입

꼬리

구불
구불

지느러미

153

바다 밑 친구들

동글 동글

쭉! 쭉!

치마 모양으로 그려요

바다 밑에는 물고기 말고도
게, 새우, 조개, 문어, 불가사리, 해초류
다양한 생물들이 살고 있어요.
바다 밑 세상을 그려보세요.

동그랗게

작은 동그라미 + 동그르르

얼굴을 그려요

리본

문어다리 여덟개~

구불구불한 선

동글 동글 동글

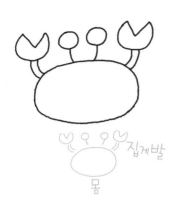

집게발

몸

눈
입
다리
리본

둥글!
세모
얼굴

수영
둥글
둥글
꼬리

뾰족
뾰족

별모양

삐요삐요 아기 새

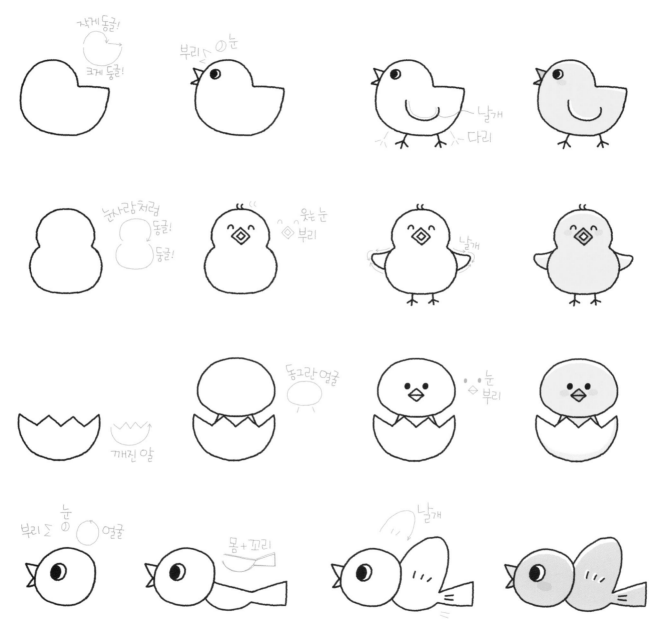

작게동글!
크게 둥글!

부리 눈

날개
다리

눈사람처럼 동글! 둥글!

웃는 눈 부리

날개

동그란 얼굴
깨진 알

눈 부리

부리 눈 얼굴

몸+꼬리

날개

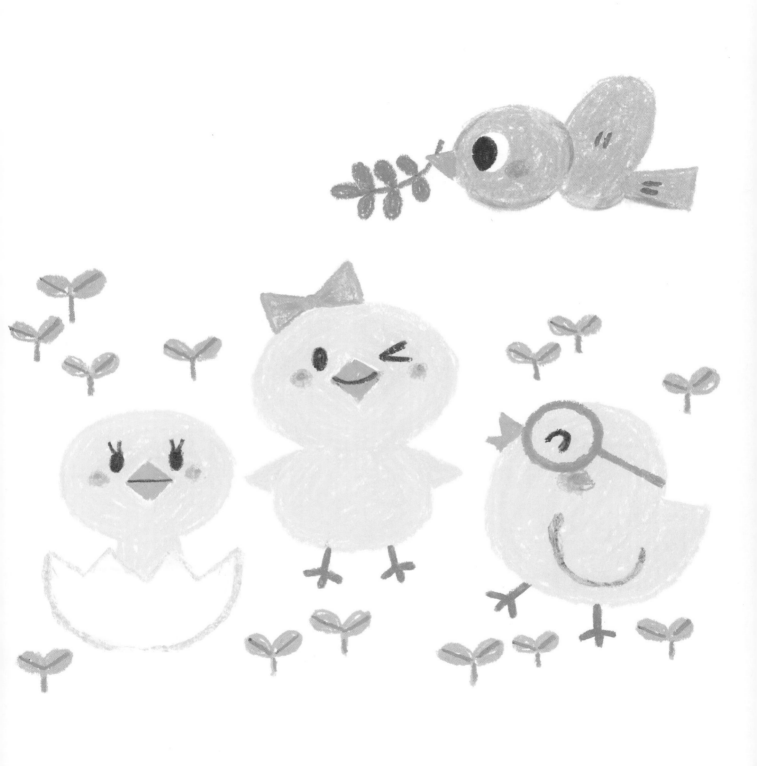

펭귄의 꿈

펭귄은 새이지만 날지 못해요.
펭귄도 부엉이랑 앵무새처럼
하늘을 날아 나무 위에 앉고 싶지 않을까요?

얼굴+몸

머리모양
눈
부리

날개
발

뾰족귀
몸

눈
부리
날개

무늬
발

얼굴+몸

부리
눈
머리모양

날개+무늬

발
꼬리

내 친구 강아지

몽실몽실 털

귀

눈 + 코 + 입

구름같이 몽실몽실

다리

꼬리

발

리본

둥글!
둥글!

귀
눈 + 코 + 입
혀

앞다리

몸

방울
꼬리

강아지와 고양이는 네 발로 걸어요.
몸을 가로로 길게 그리고
앞발과 뒷발을 그려주세요.

160

내 친구 고양이

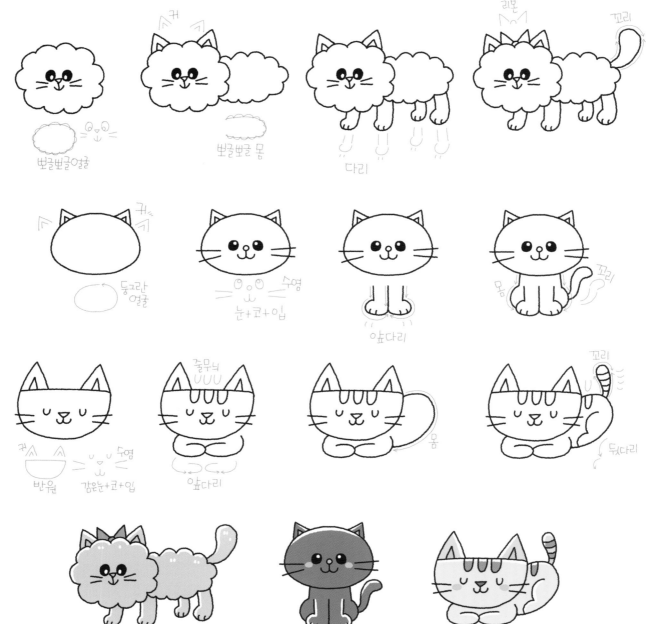

뽀글뽀글얼굴

큐

뽀글뽀글 몸

다리

리본 꼬리

둥그란
얼굴

눈+코+입

수염

앞다리

몸

꼬리

귀

반원

감은눈+코+입

수염

앞다리

줄무늬

몸

꼬리

뒷다리

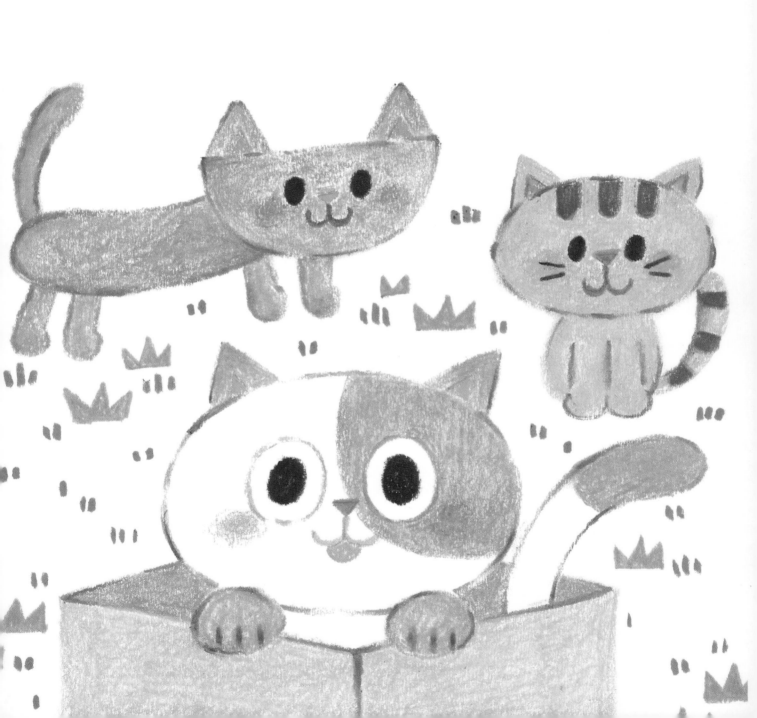

상상 숲속 친구들 1

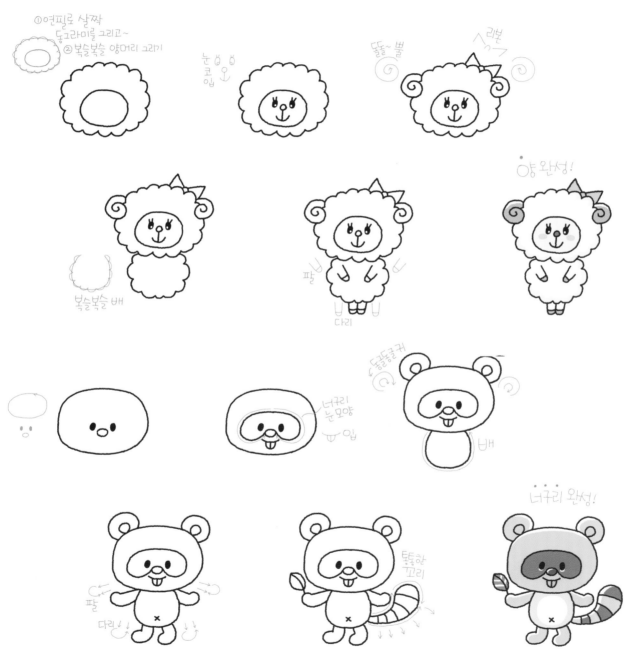

①연필로 살짝
둥그라미를 그리고~
②복슬복슬 양머리 그리기

눈 코 입

리본

돌돌~뿔

복슬복슬 배

팔

다리

양 완성!

동글동글 귀

너구리 눈 모양

코 입

배

너구리 완성!

팔

다리

툭툭한 꼬리

둥글
둥글

귀

동물들은 네 발로 걷지만,
세상 어딘가 두 발로 걷는
동물 친구들이 있진 않을까요?
상상 속 동물 친구들을
그려보세요.

눈코
입

몸
+ ∪∪
팔

귀여운
발

햄스터 완성!

얼굴

긴 귀
리본

눈코
입

원피스

팔
다리

토끼 완성!

165

상상 숲속 친구들 2

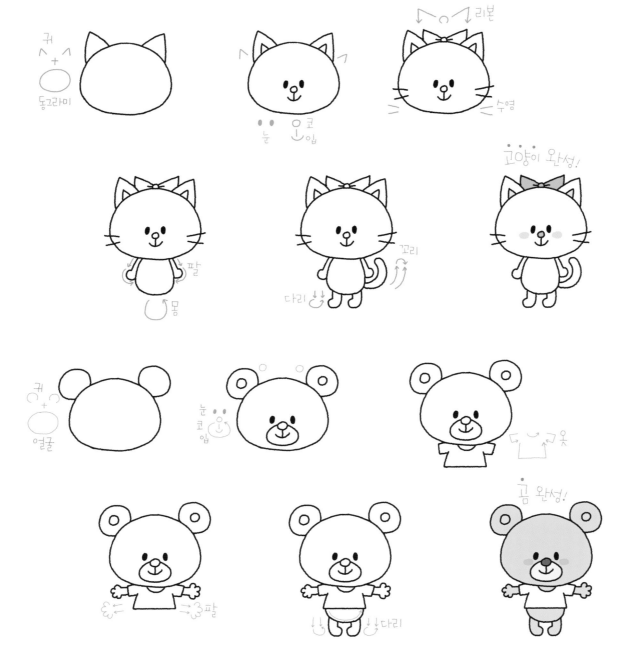

귀
^ + ^
동그라미

눈 ○ 코
입

리본
수염

고양이 완성!

팔
몸

꼬리
다리

귀
○ + ○
얼굴

눈
코
입

옷

곰 완성!

팔

다리

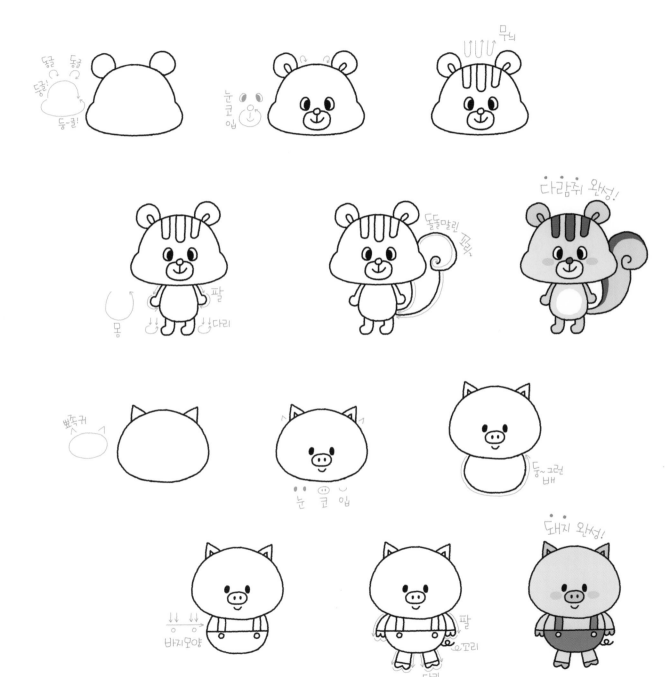

둥글! 둥글! 둥글! 둥글!

눈 코 입

무늬

눈 코 입

돌돌말린 꼬리

다람쥐 완성!

팔

몸

다리

뽀족귀

눈 코 입

둥~그런 배

바지모양

팔

꼬리

다리

돼지 완성!

상상 숲속 친구들 3

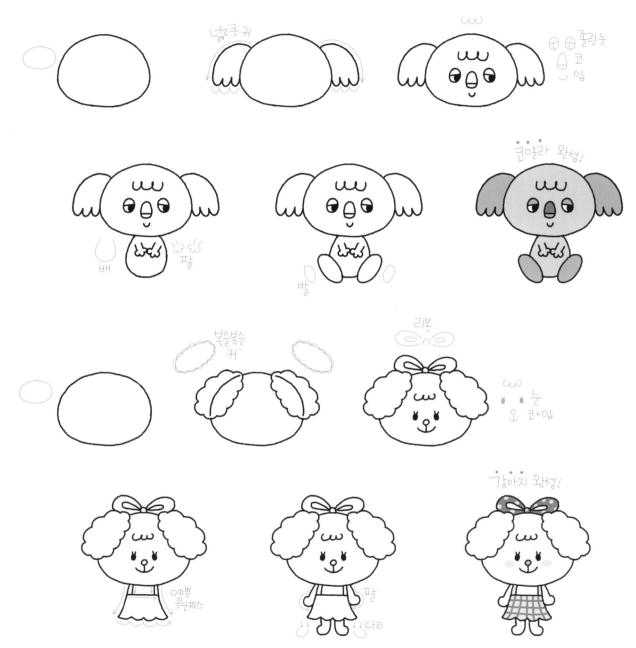

넓고 큰 귀

⊡⊡ 졸린 눈
⬭ 코
⬭ 입

코알라 완성!

배 팔

발

복슬복슬 귀

리본

눈
코+입

예쁜 원피스

팔
다리

강아지 완성!

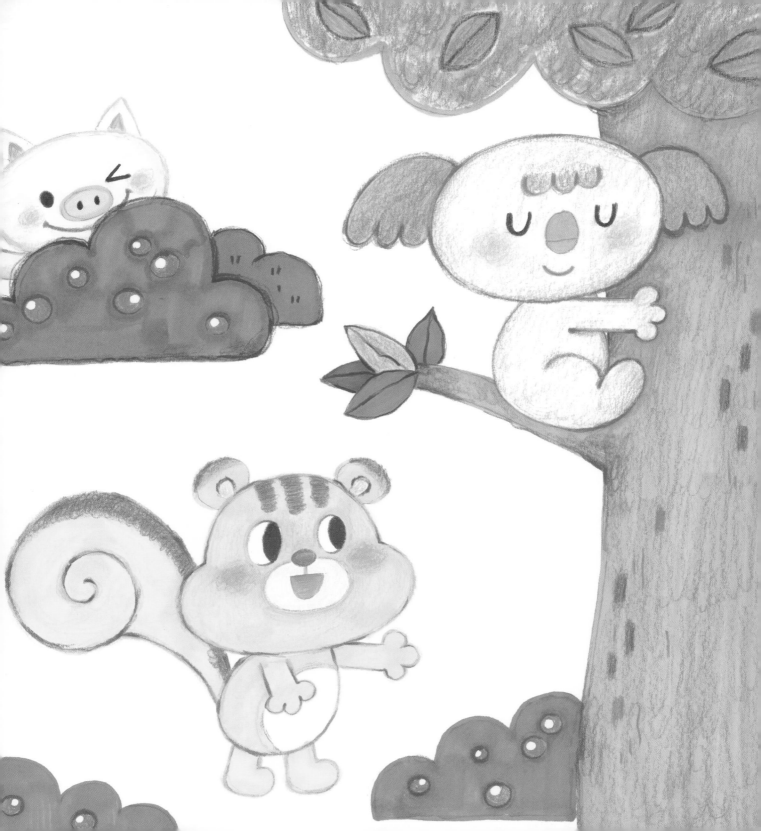

상상 숲속 친구들 4

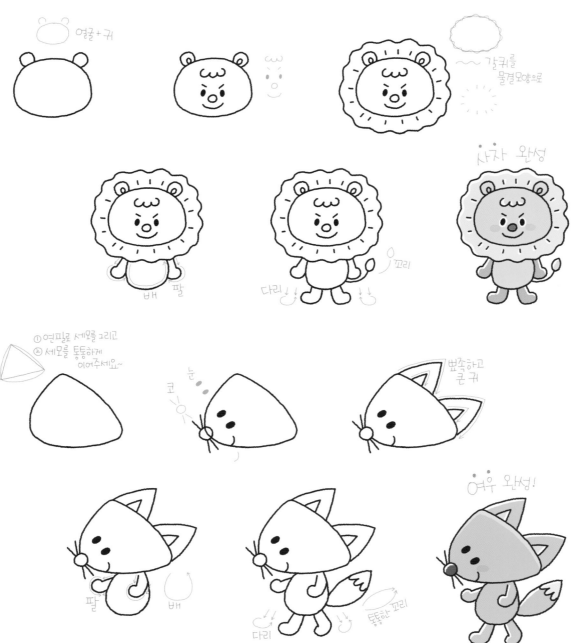

얼굴+귀

갈귀를
물결모양으로

배 팔

다리 꼬리

사자 완성

① 연필로 세모를 그리고
② 세모를 통통하게
 이어주세요~

눈

코

뾰족하고
큰 귀

팔 배

다리 통통한 꼬리

여우 완성!

170

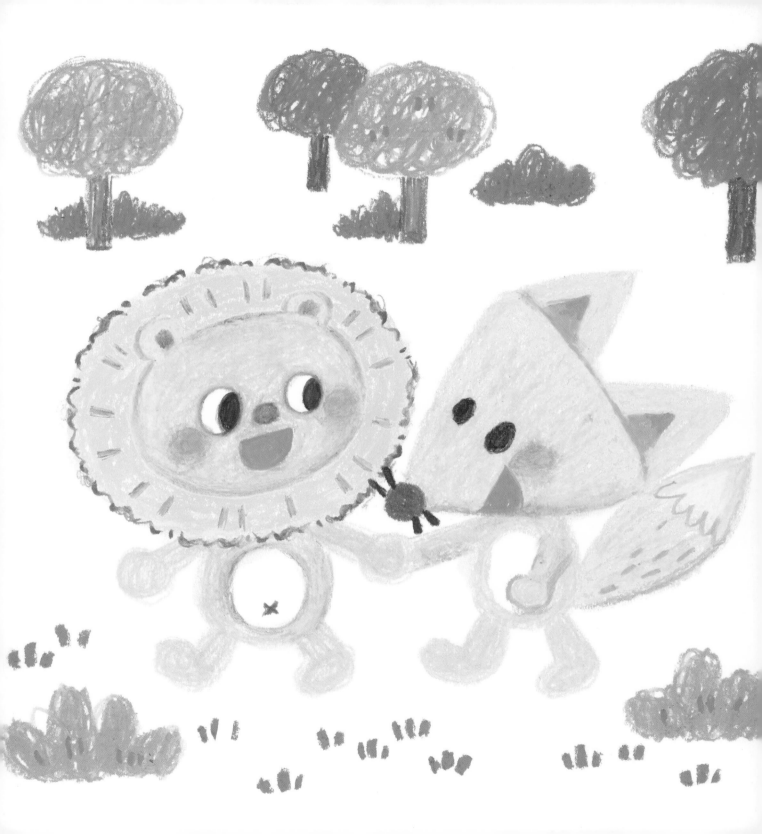

나만의 숲 그리기

동글동글~

잎

나뭇가지

동글~

동글~

긴반원

세모+세모
이어요~

열매

빙그르르~

잎

 # 예쁜 꽃밭 만들기

중간중간 꽃잎을 이어요~

줄기 + 잎

해바라기☼

동그라미 + 동그라미

안에 꽃을 채워요~

잎

✿✿수국

동글
동글

긴잎

방울꽃🍃

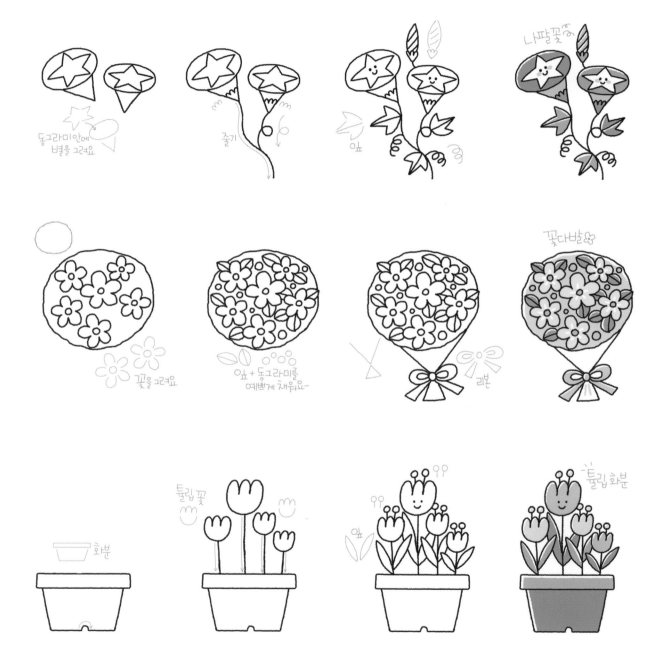

동그라미안에
별을 그려요

줄기

잎

나팔꽃

꽃을 그려요

잎 + 동그라미를
예쁘게 채워요~

리본

꽃다발

화분

튤립꽃

잎

튤립 화분

아이가 좋아하는 예쁜 그림 쉽게 그리기

1판 1쇄 발행 2018년 6월 8일
1판 15쇄 발행 2024년 1월 15일

지은이 원아영

발행인 양원석
펴낸 곳 ㈜알에이치코리아
주소 서울시 금천구 가산디지털2로 53, 20층 (가산동, 한라시그마밸리)
편집문의 02-6443-8842 **도서문의** 02-6443-8800
홈페이지 http://rhk.co.kr
등록 2004년 1월 15일 제2-3726호

ISBN 978-89-255-6408-1 (03650)